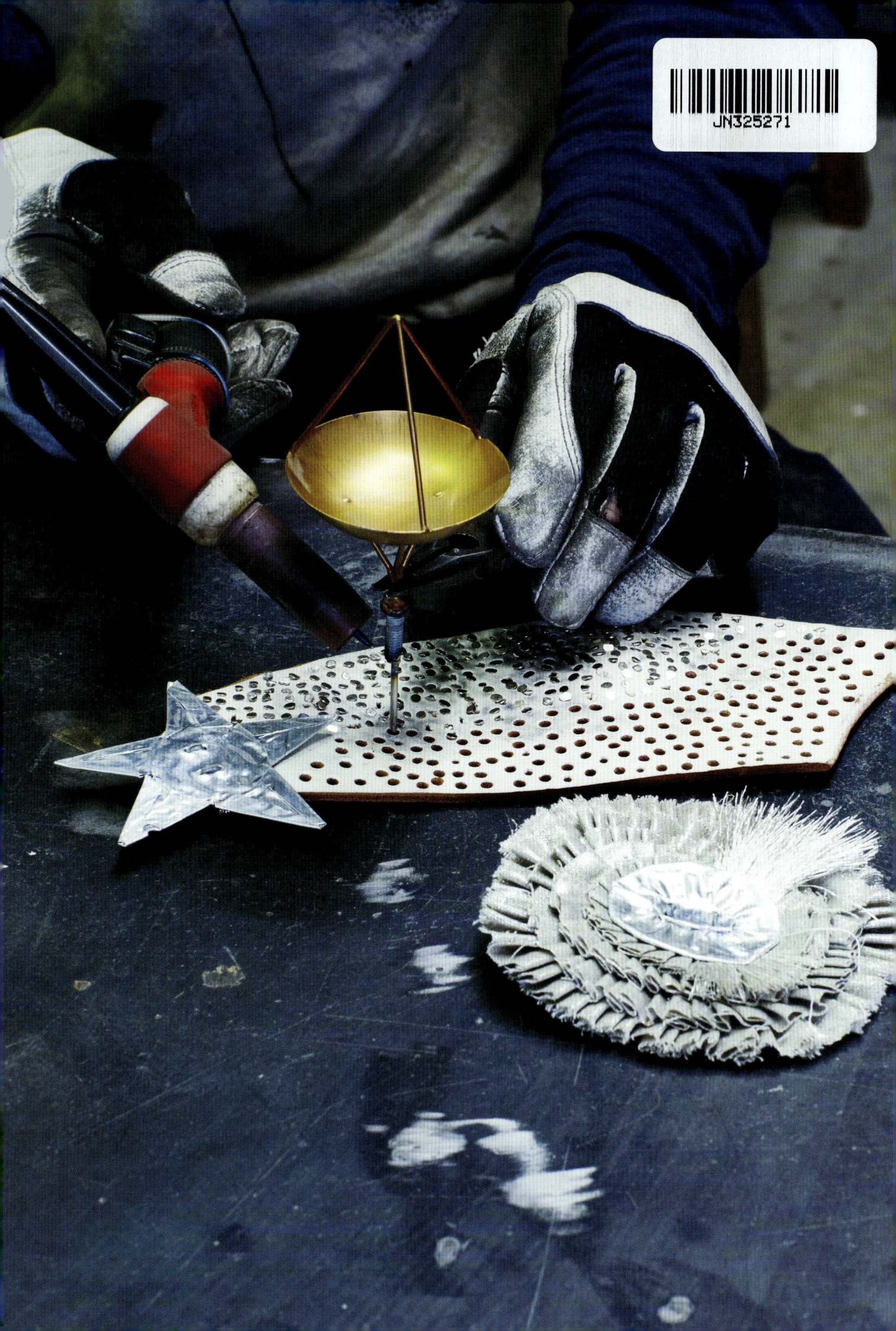

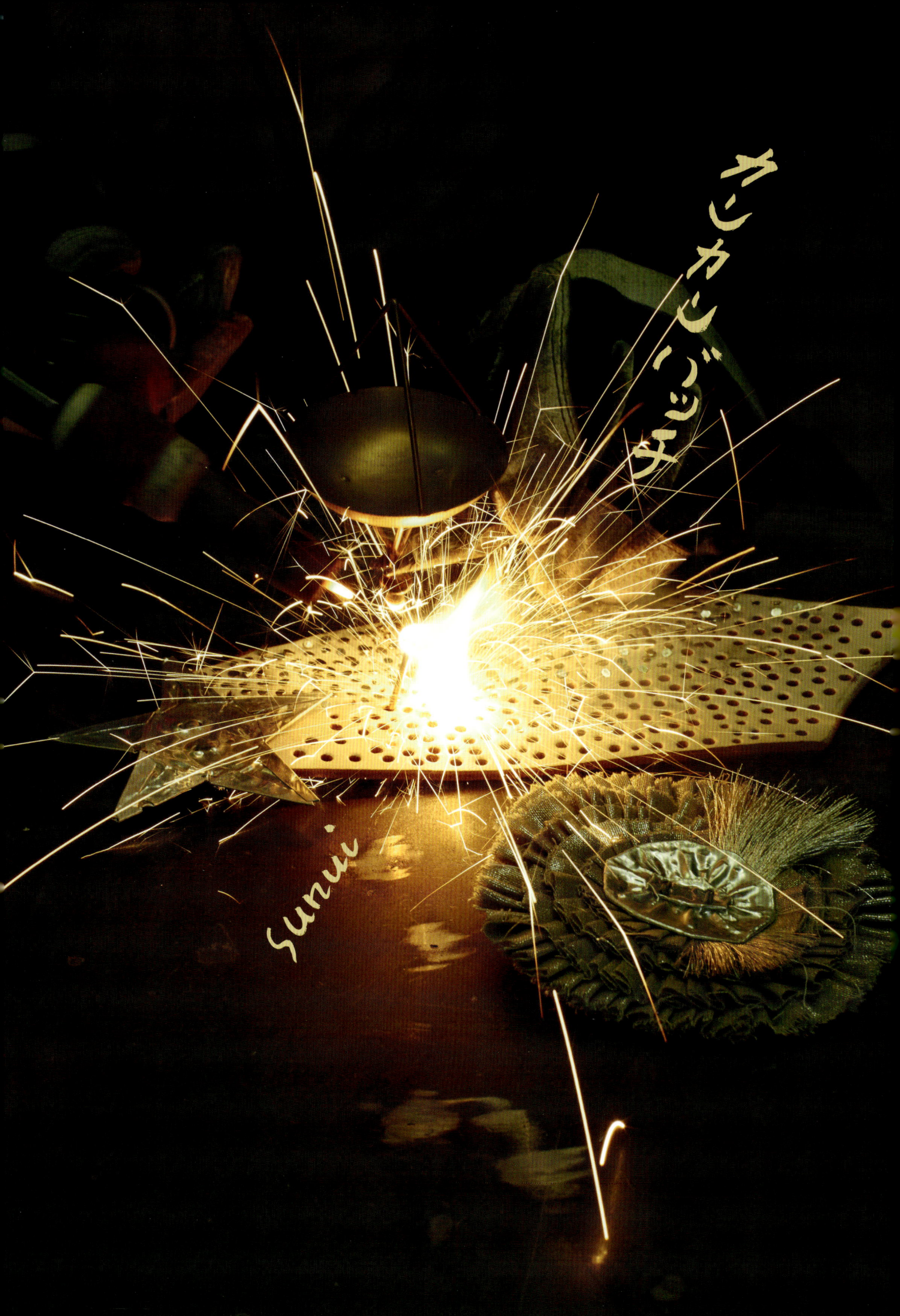

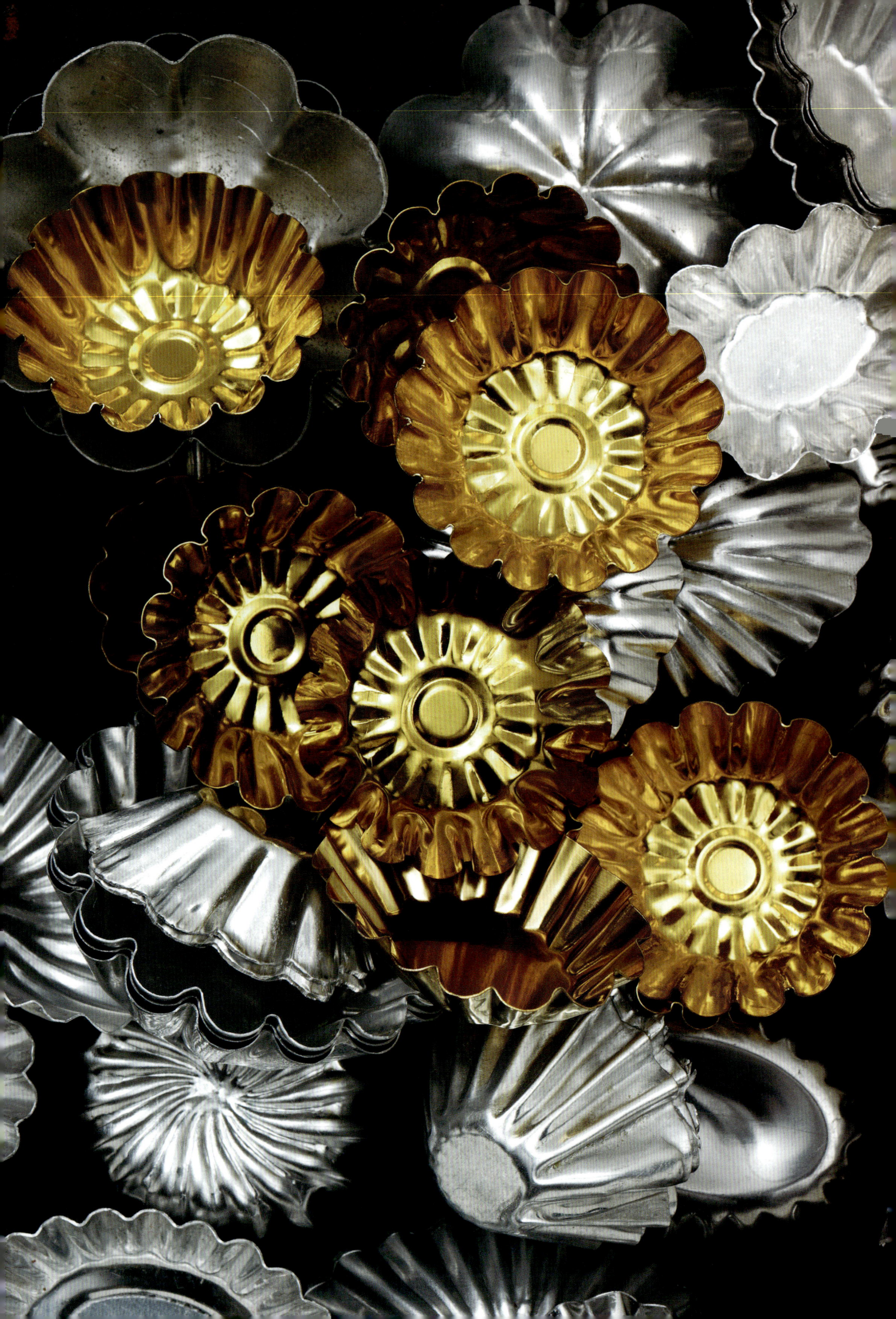

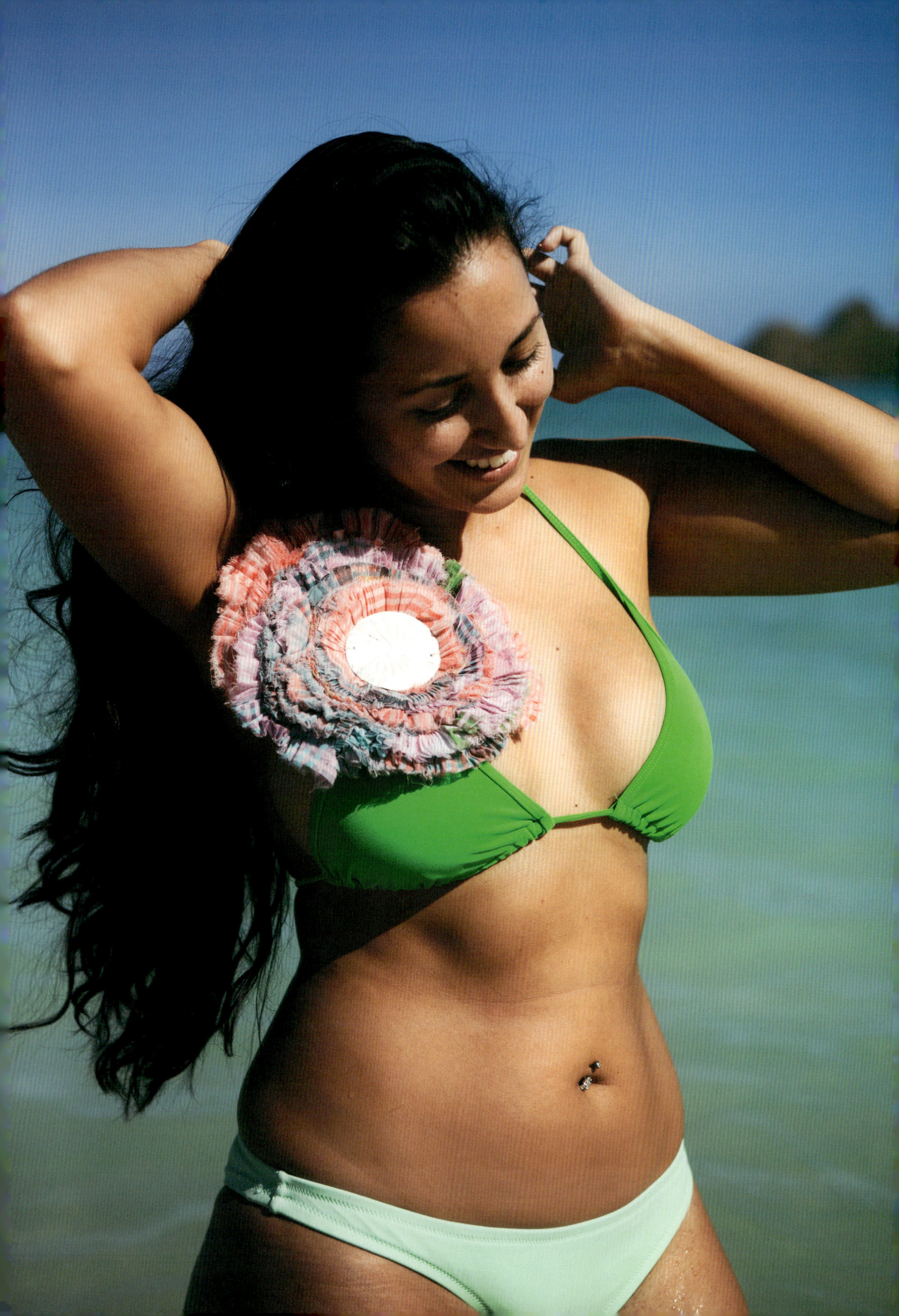

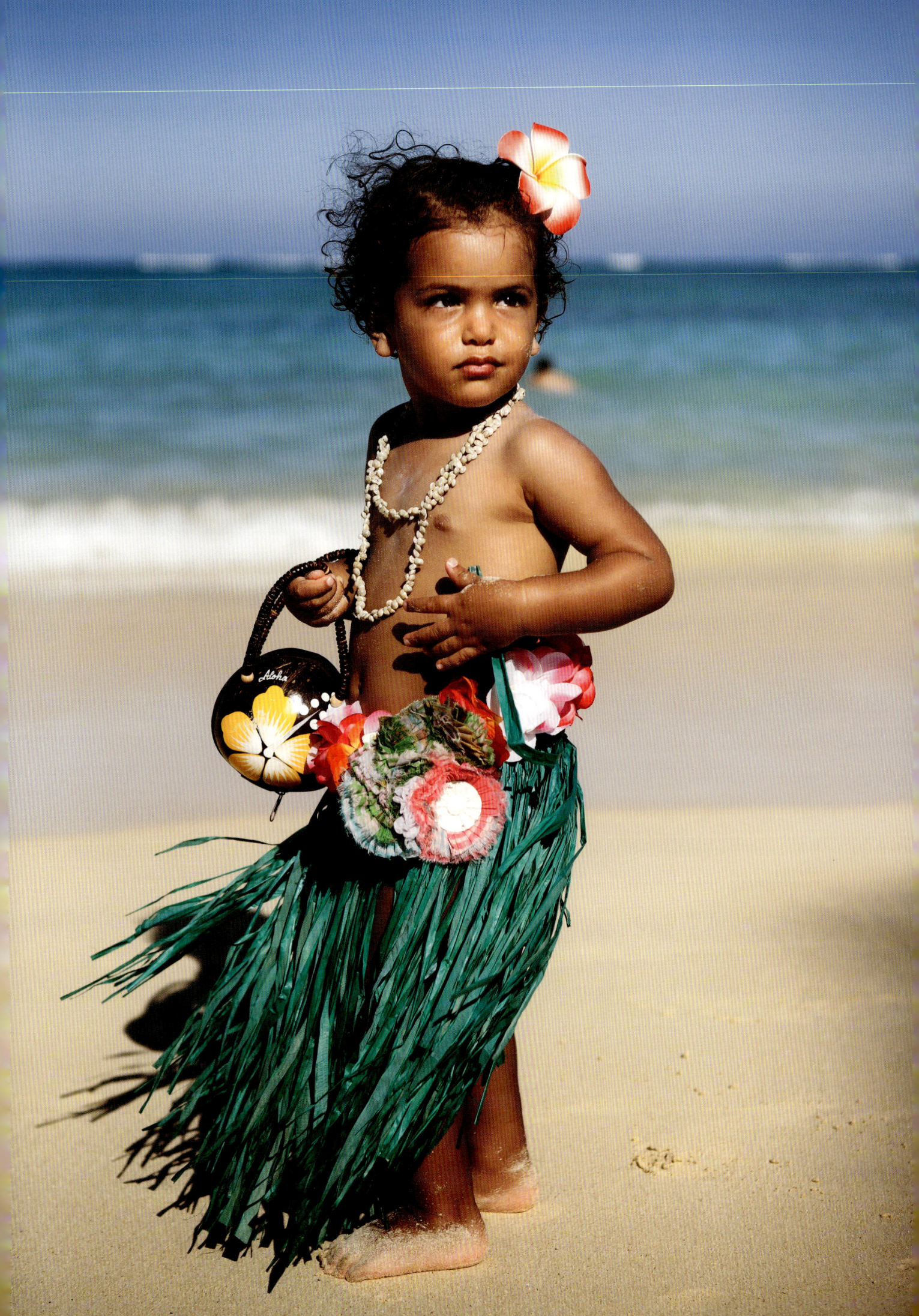

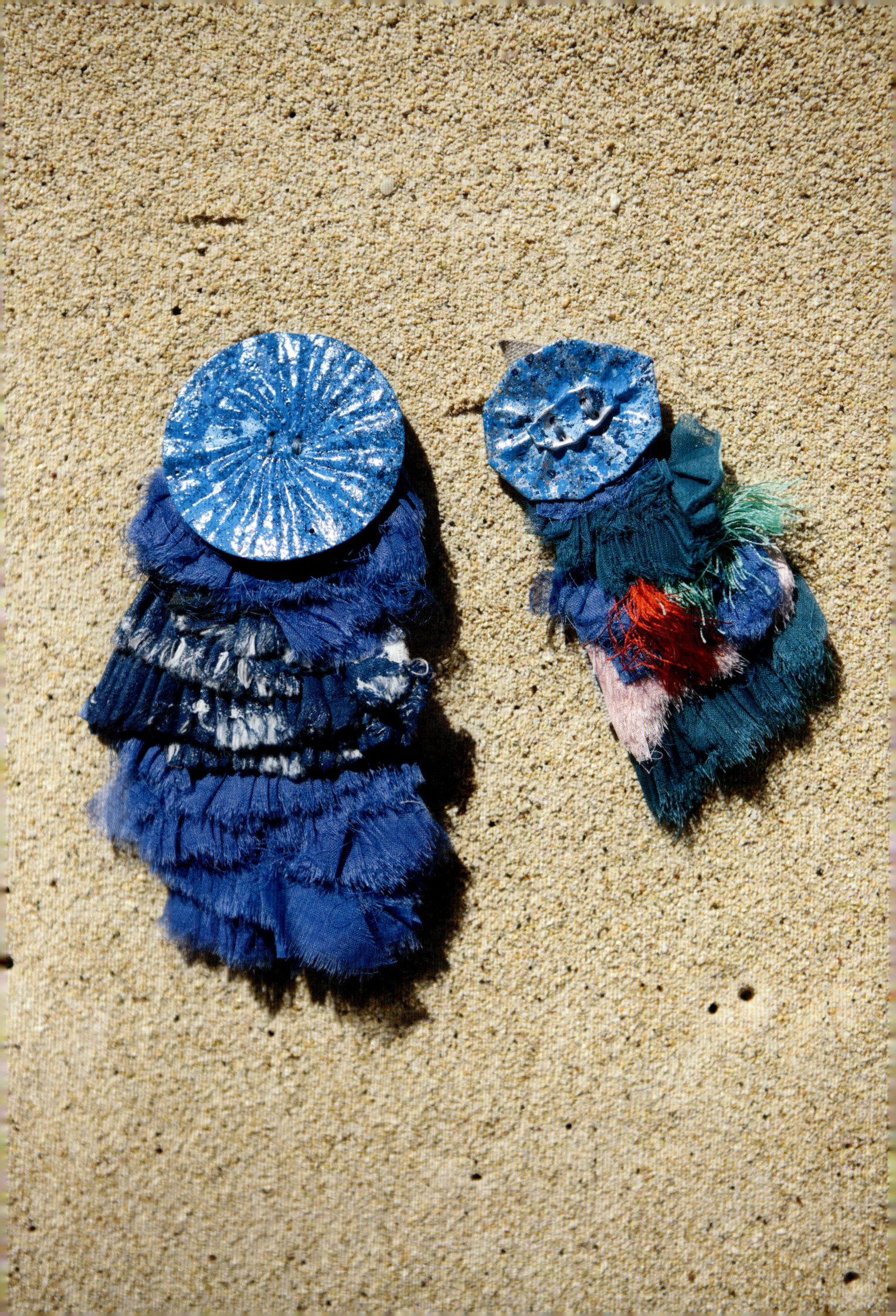

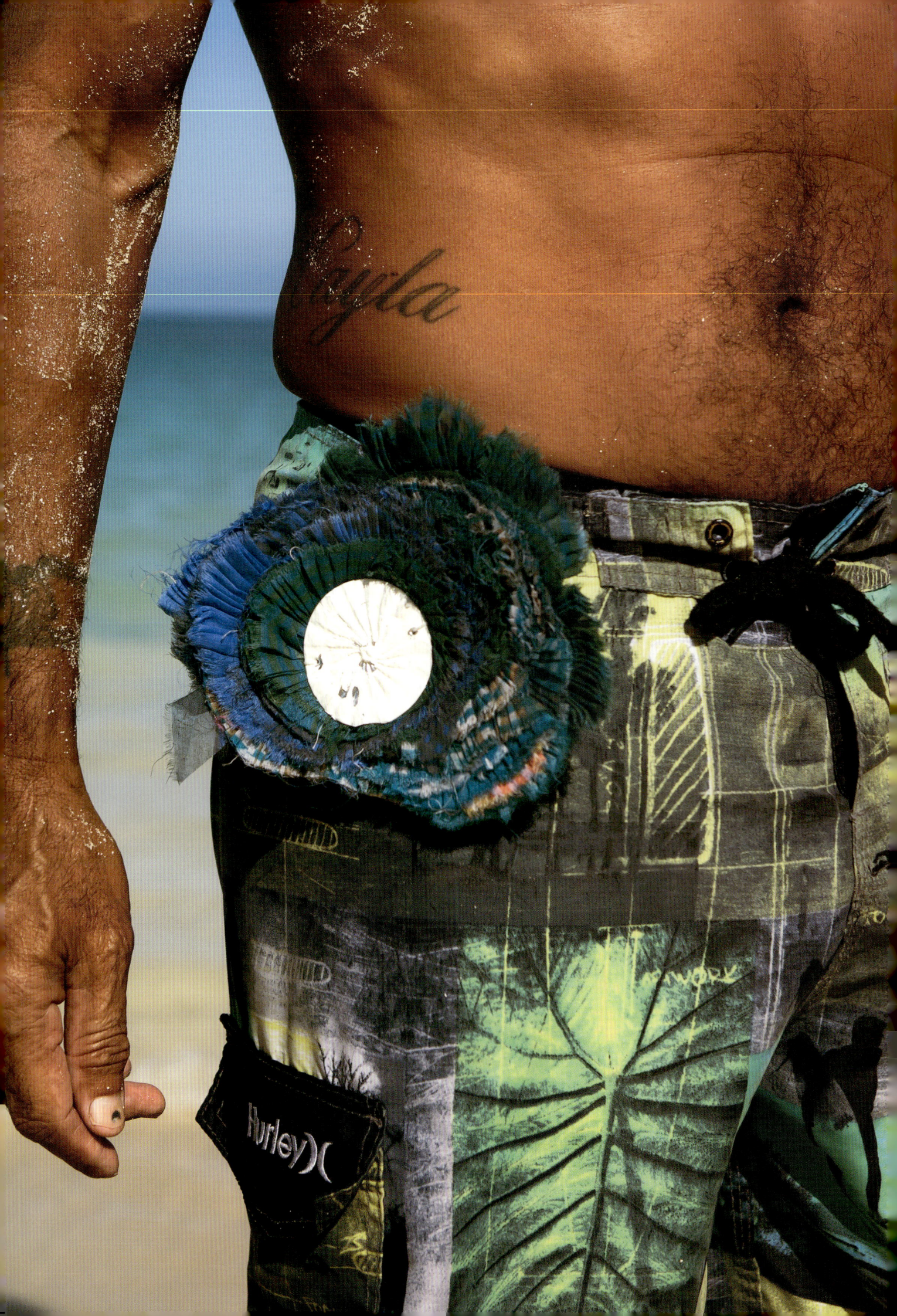

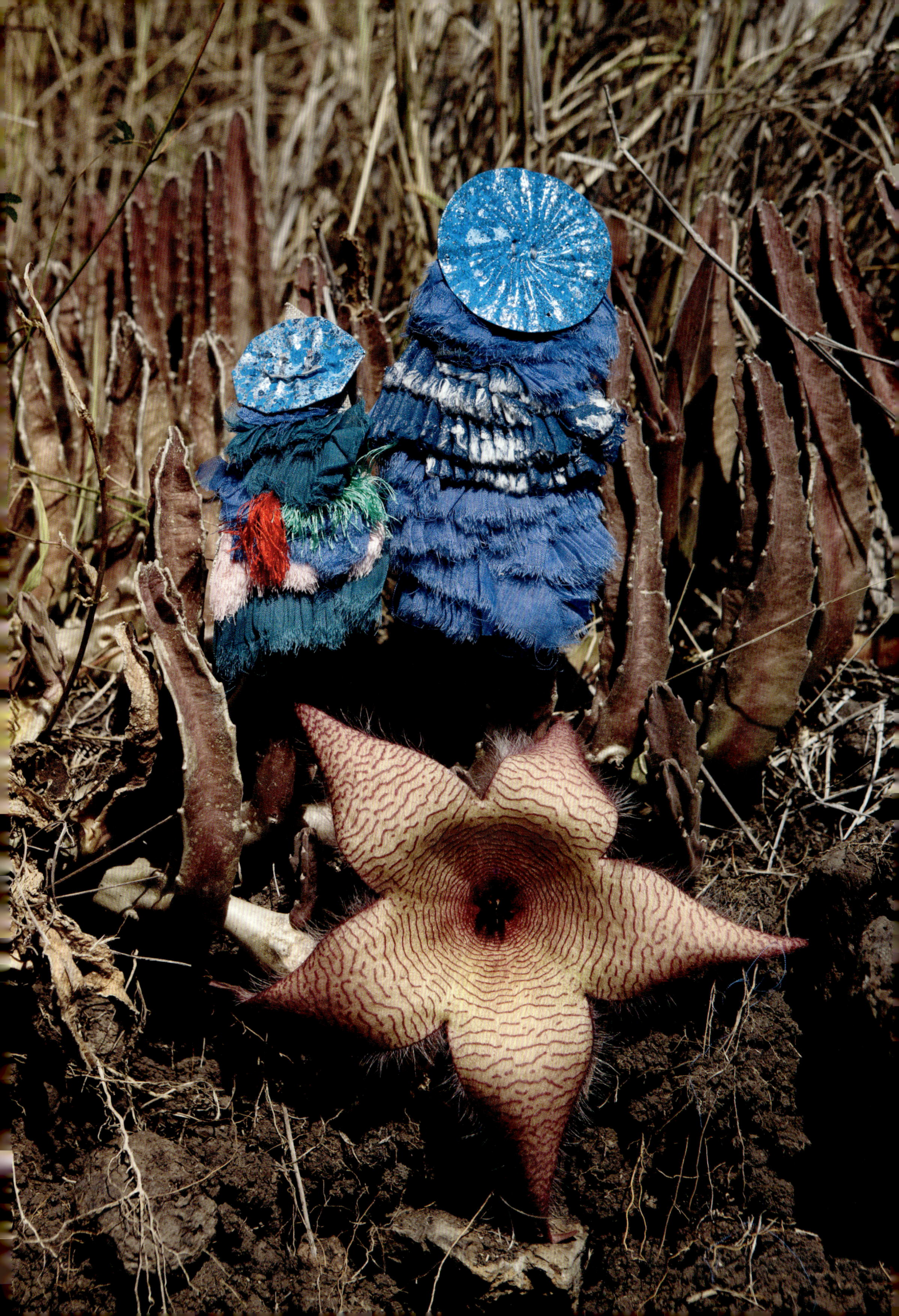

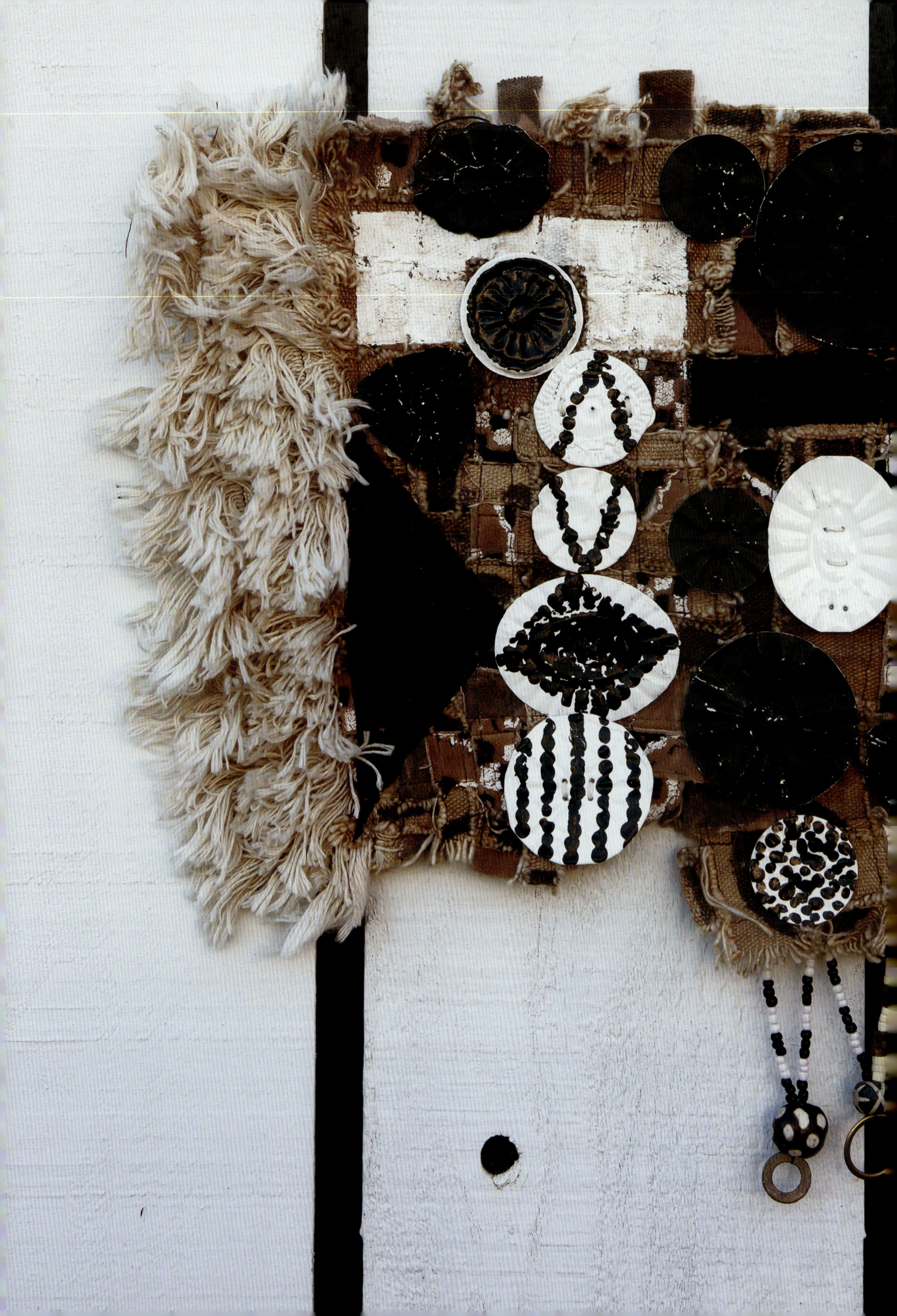

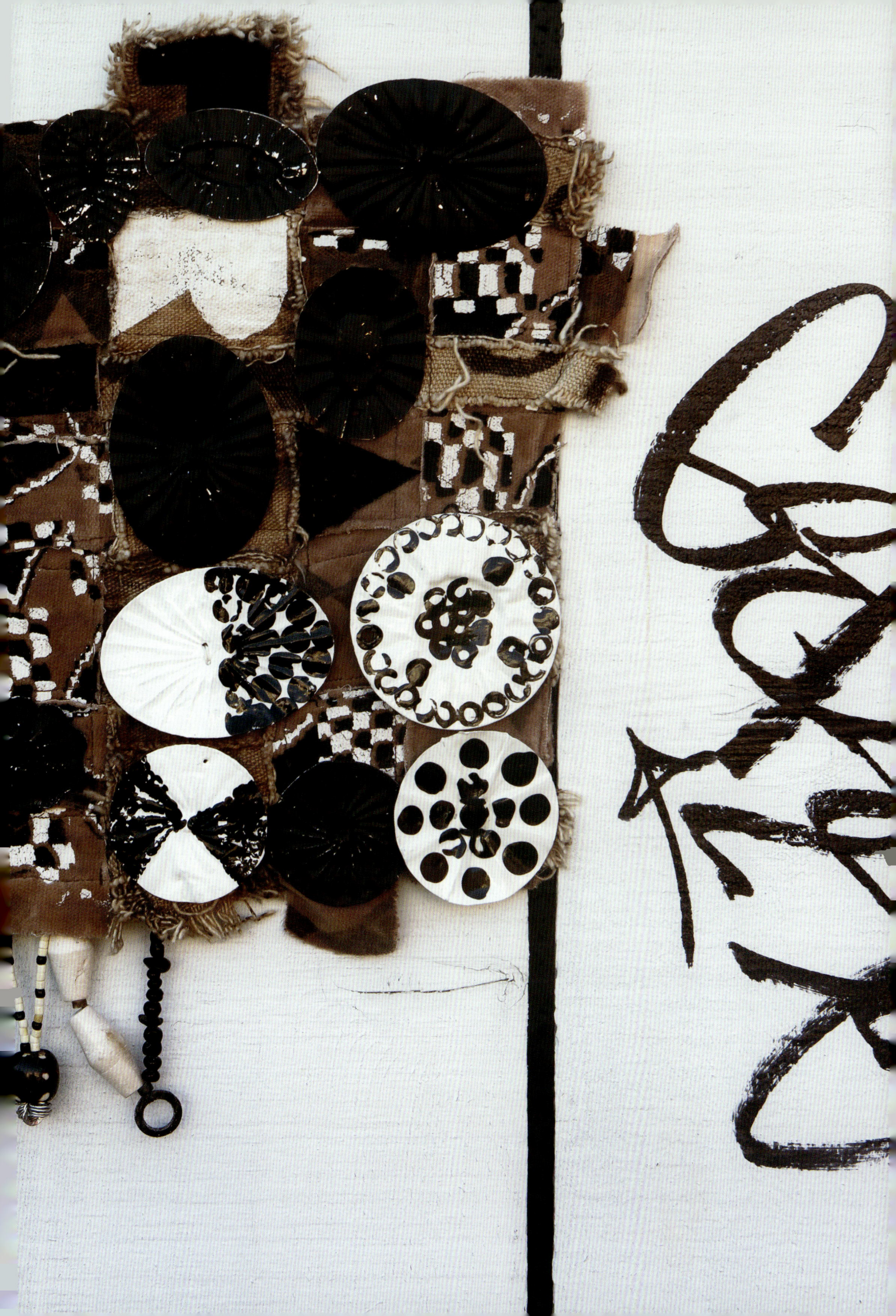

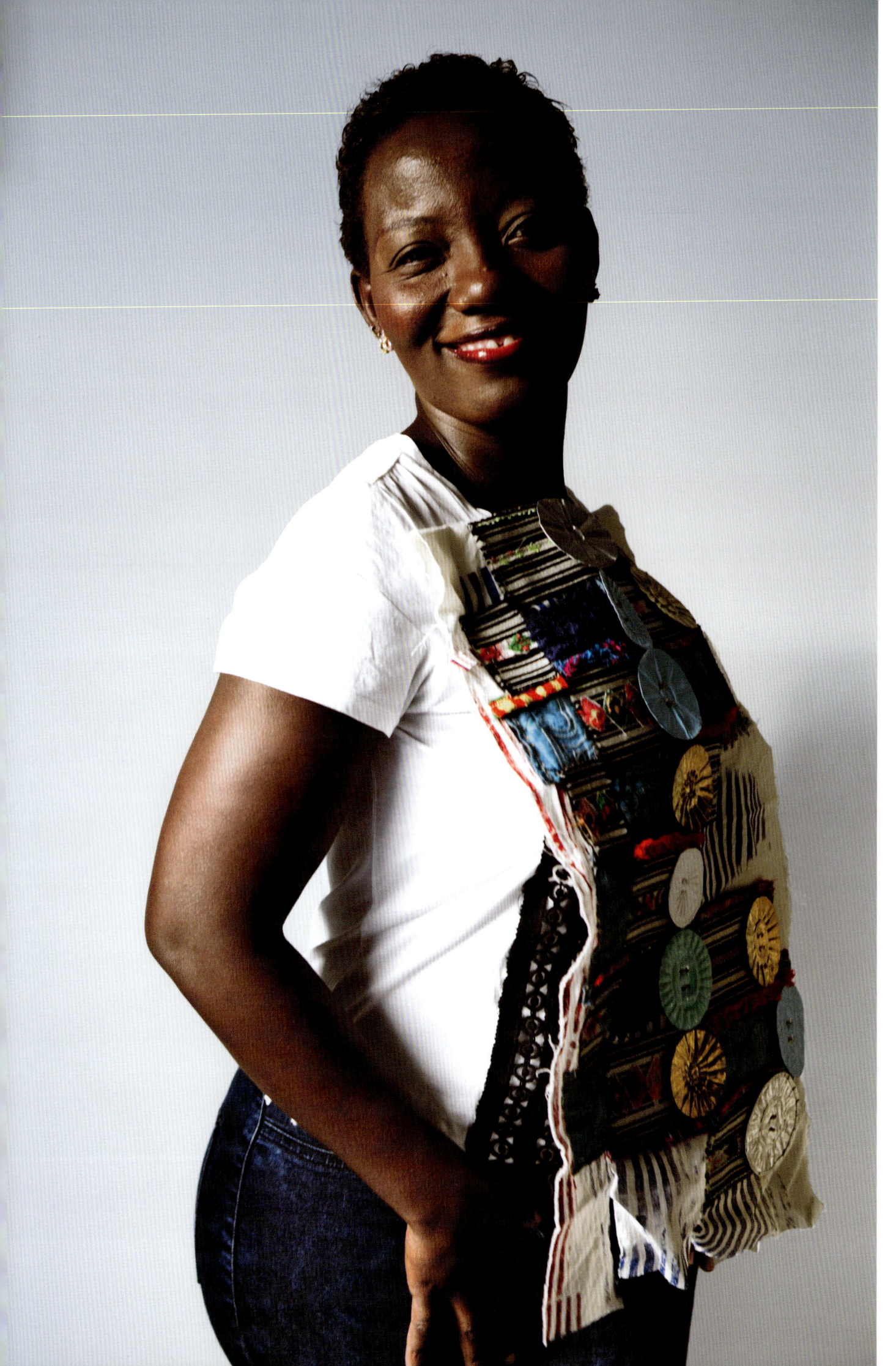

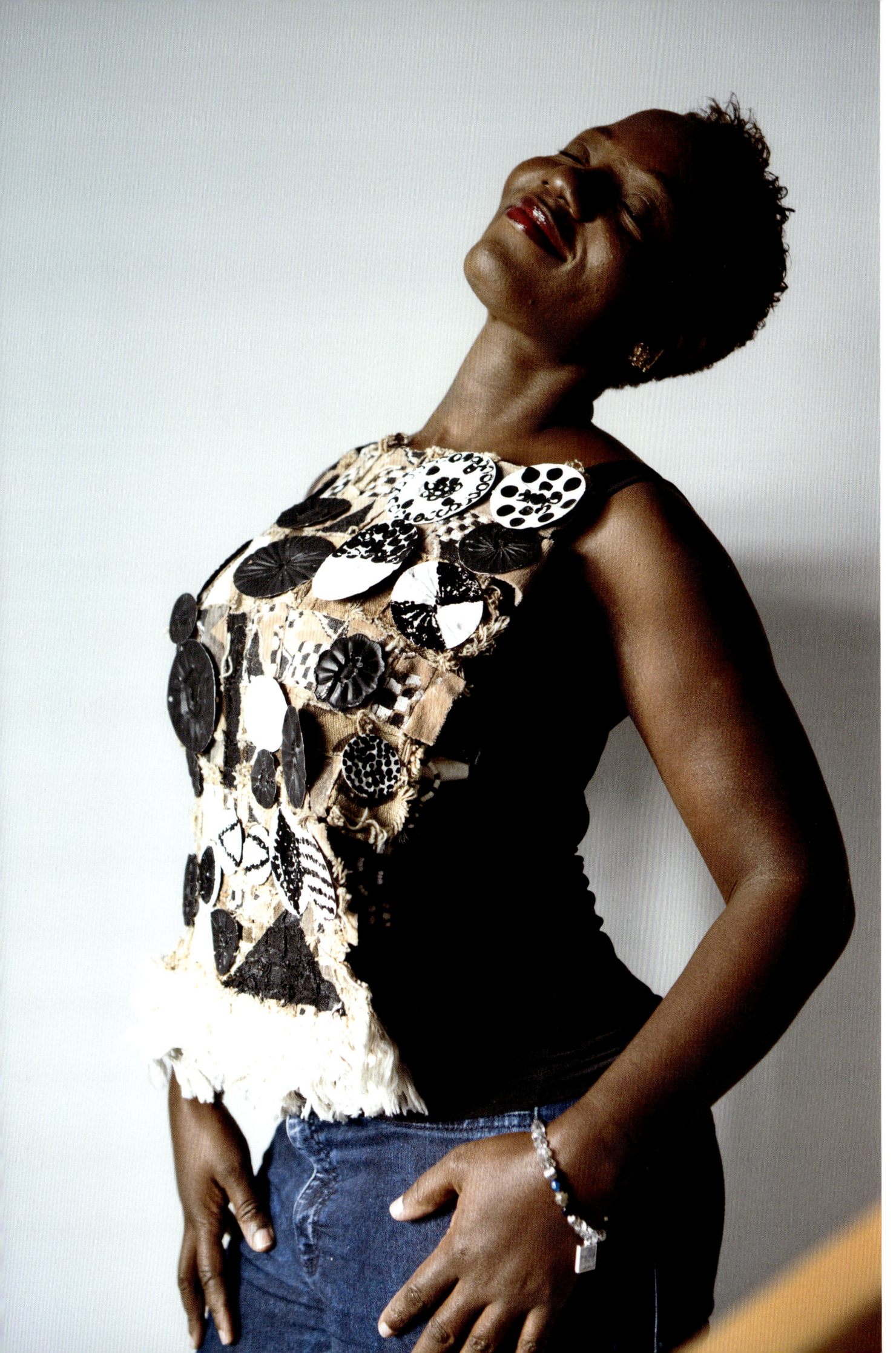

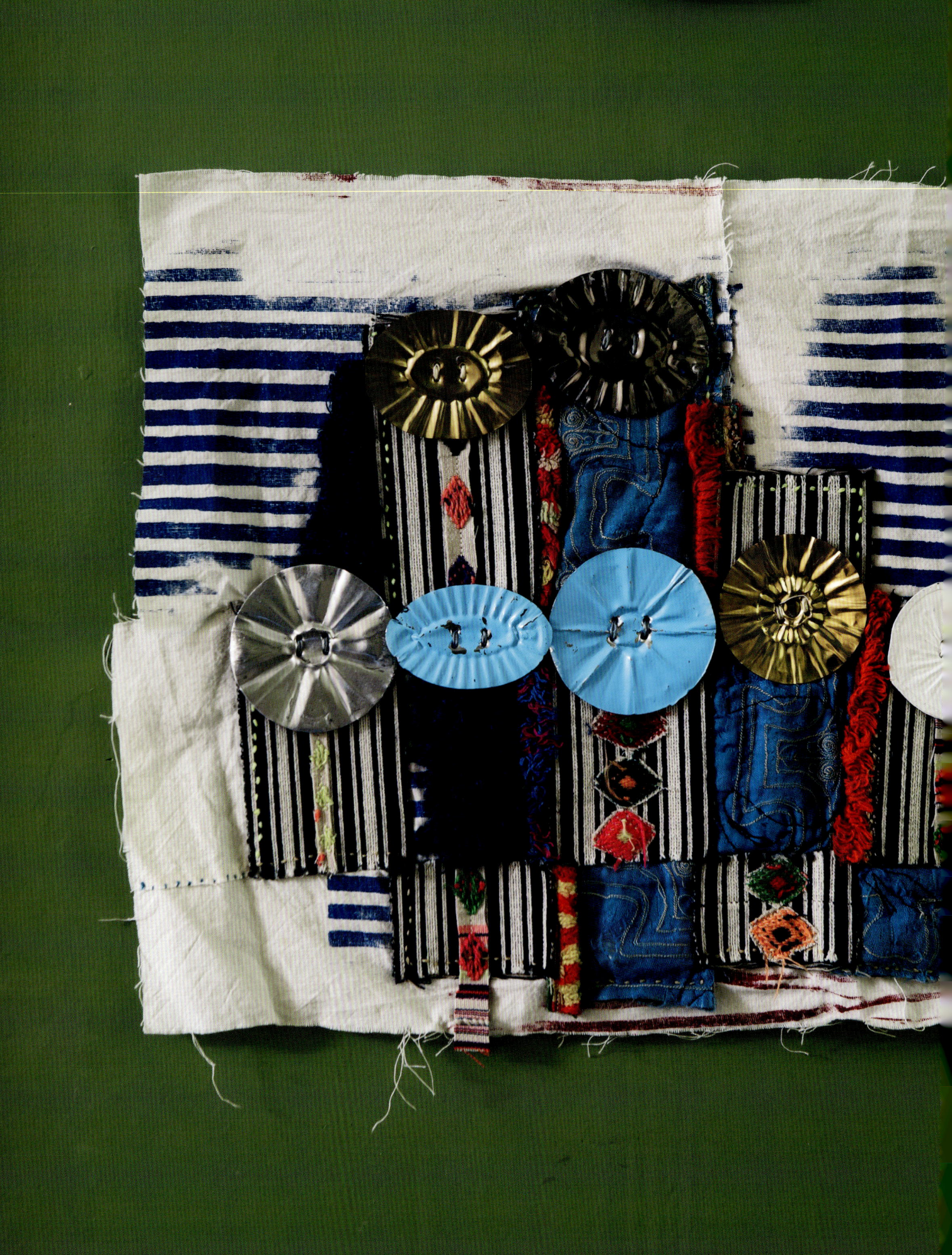

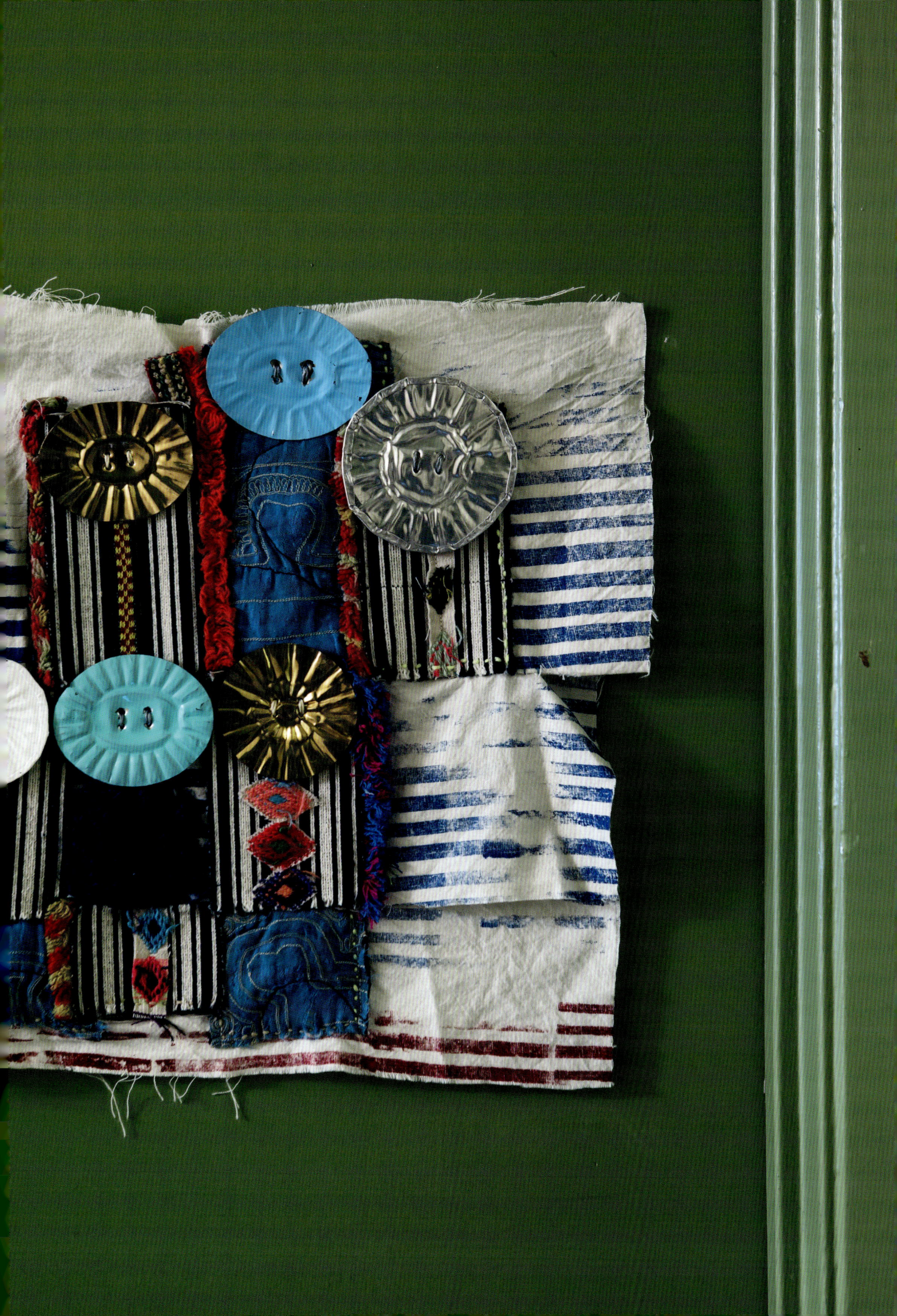

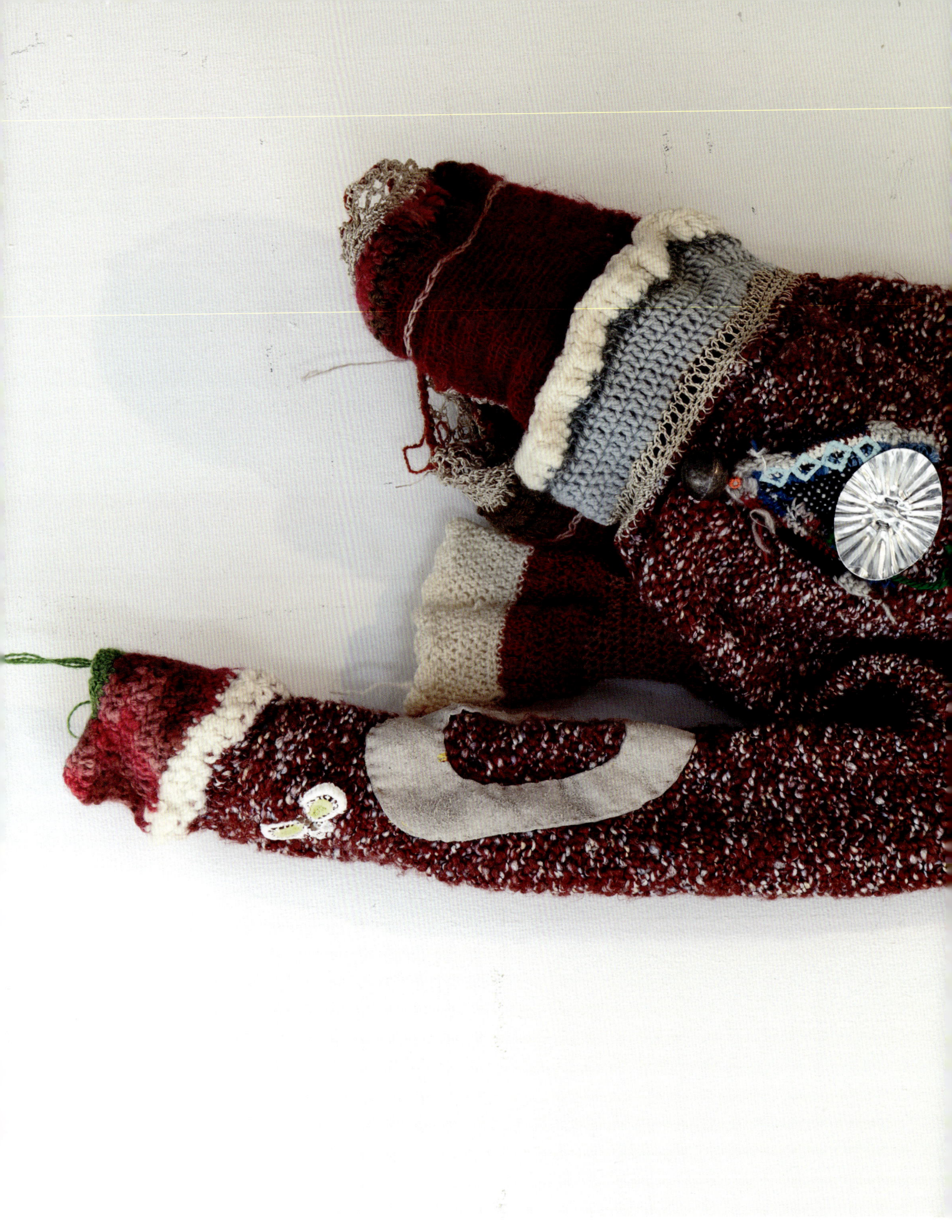

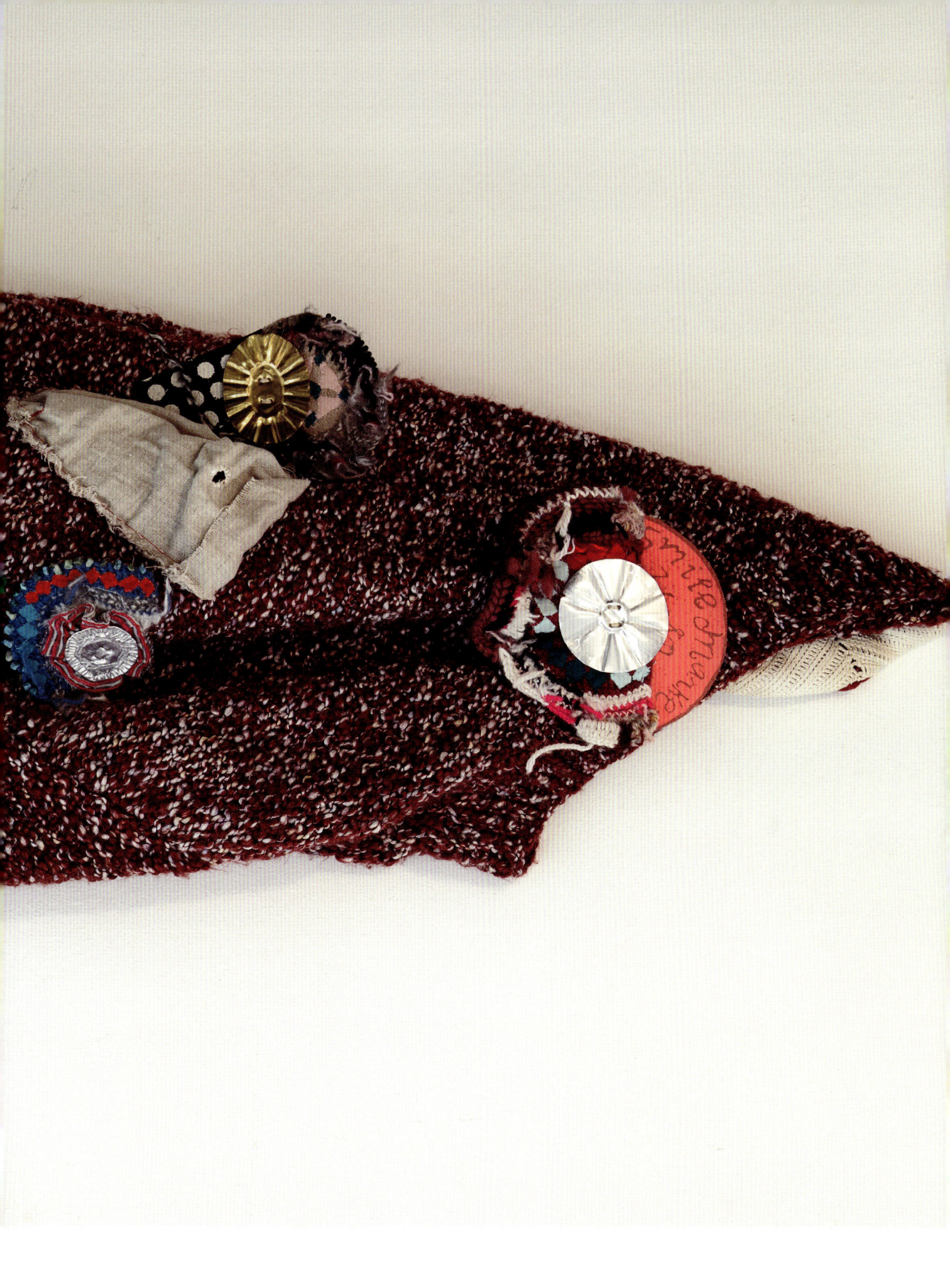

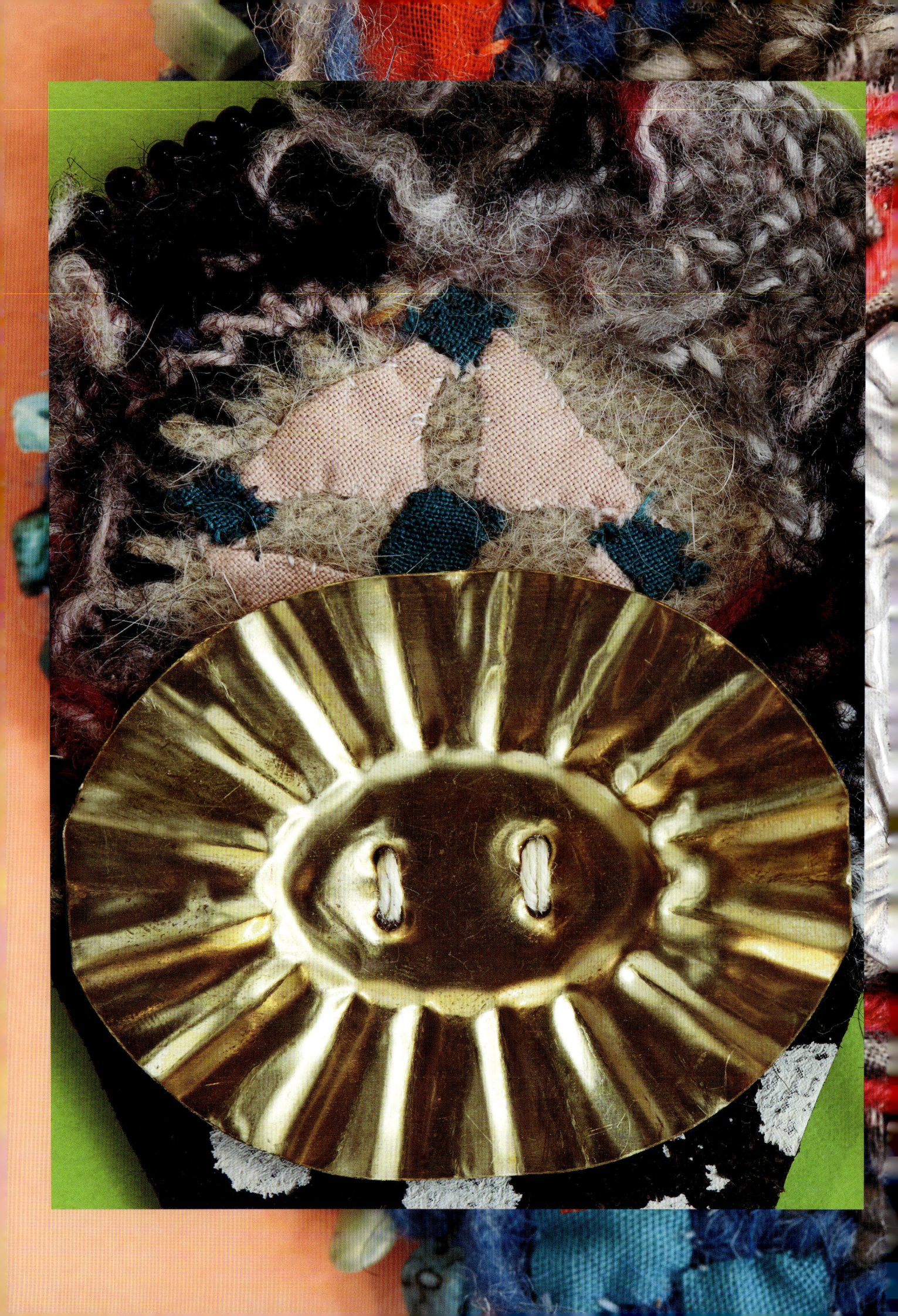

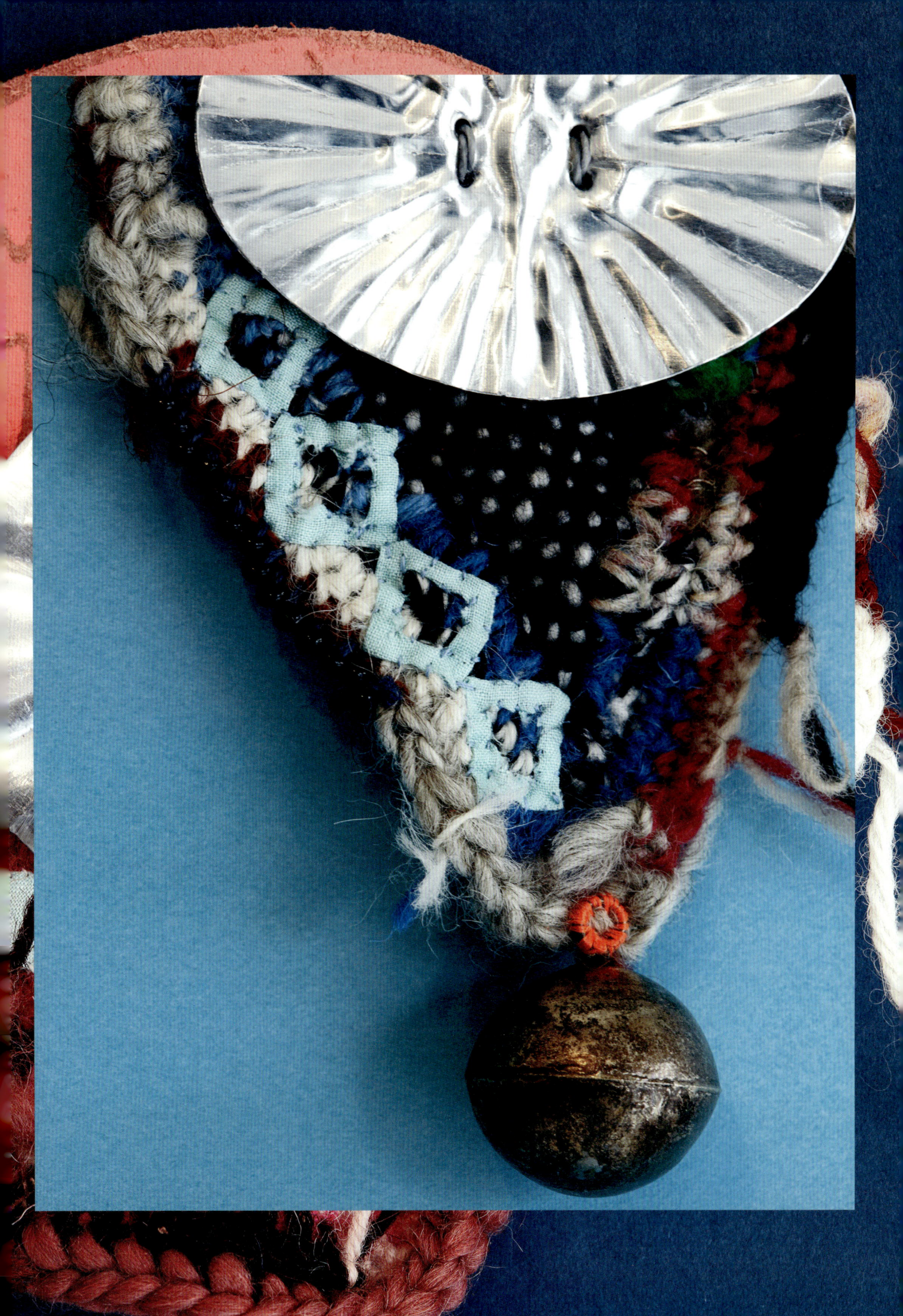

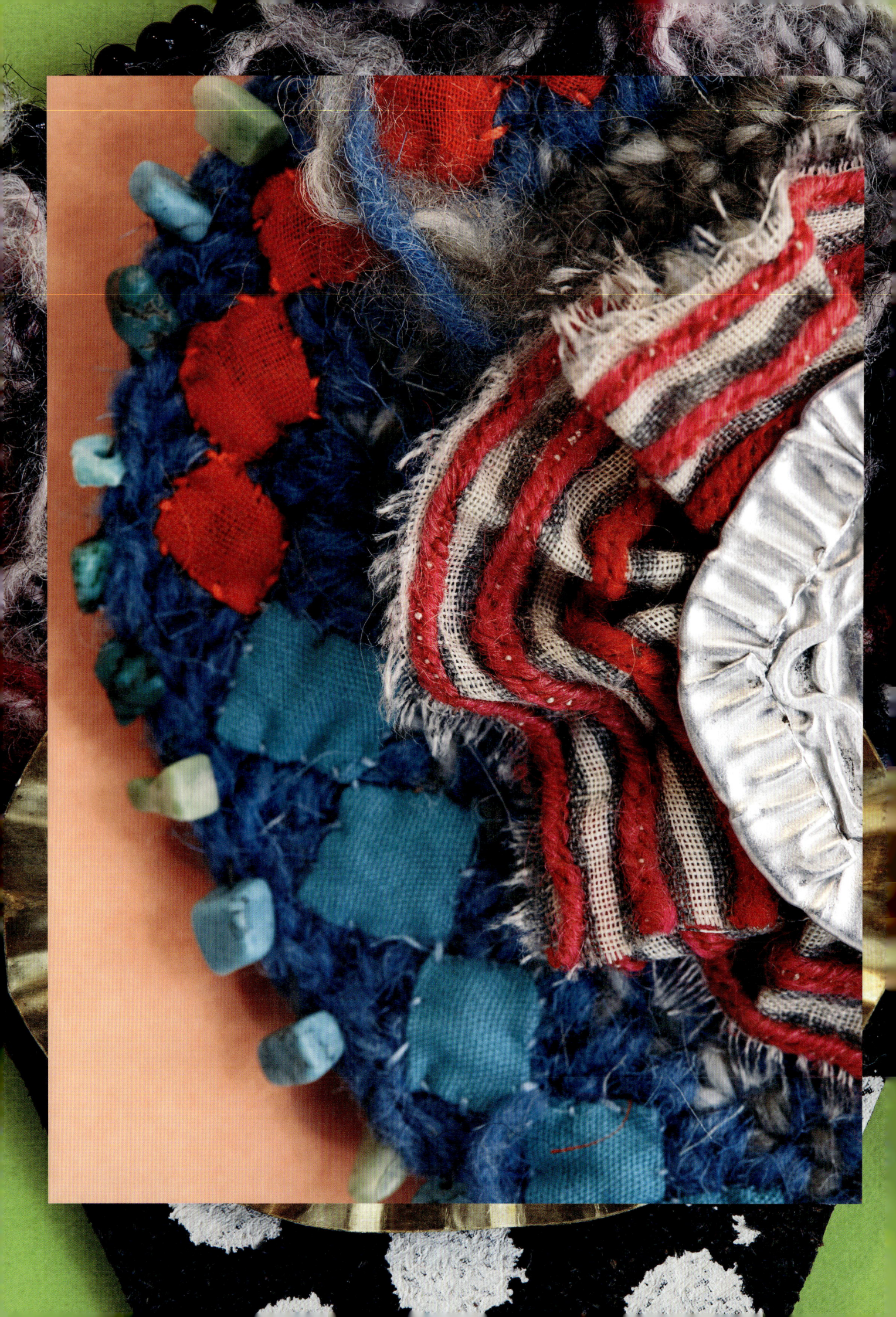

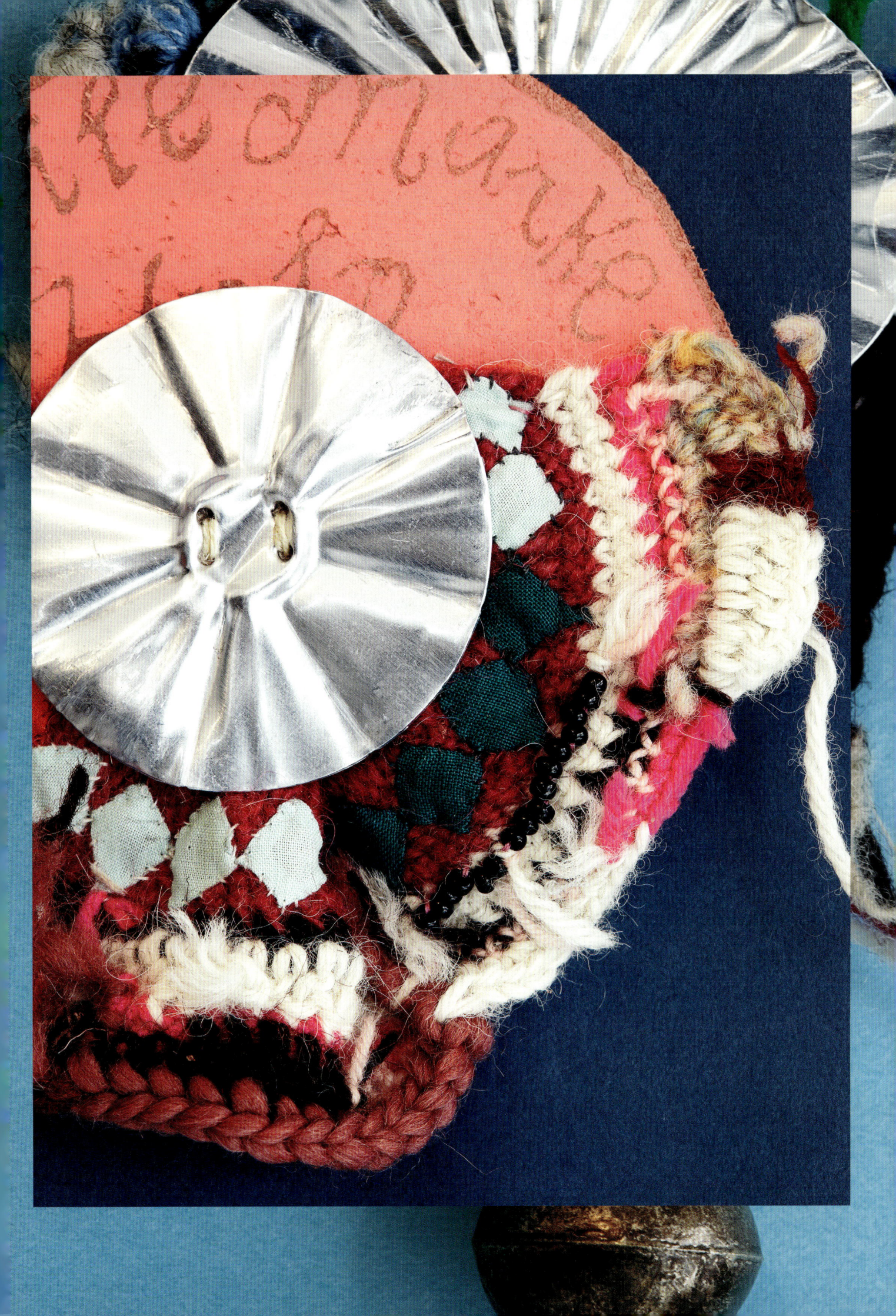

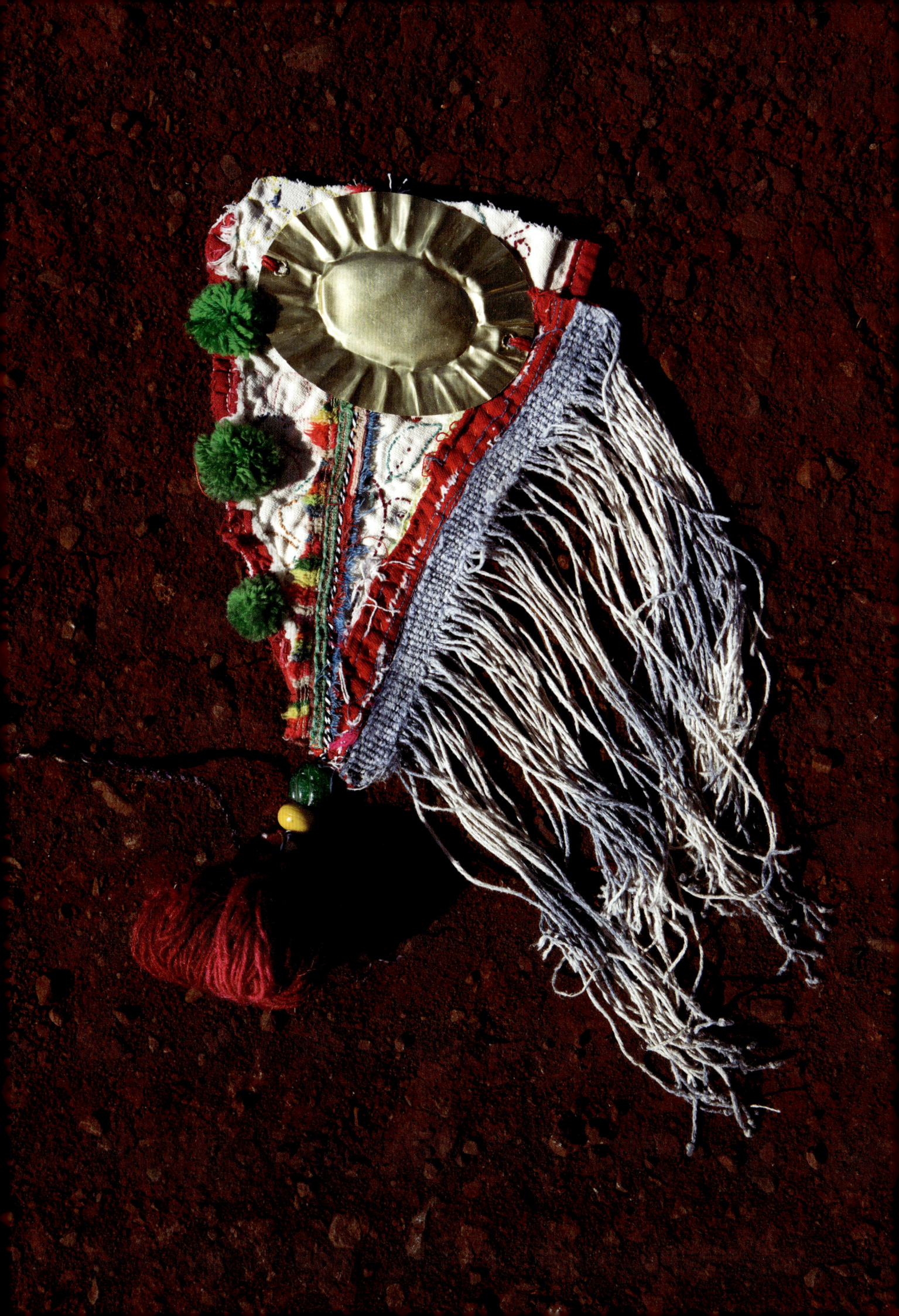

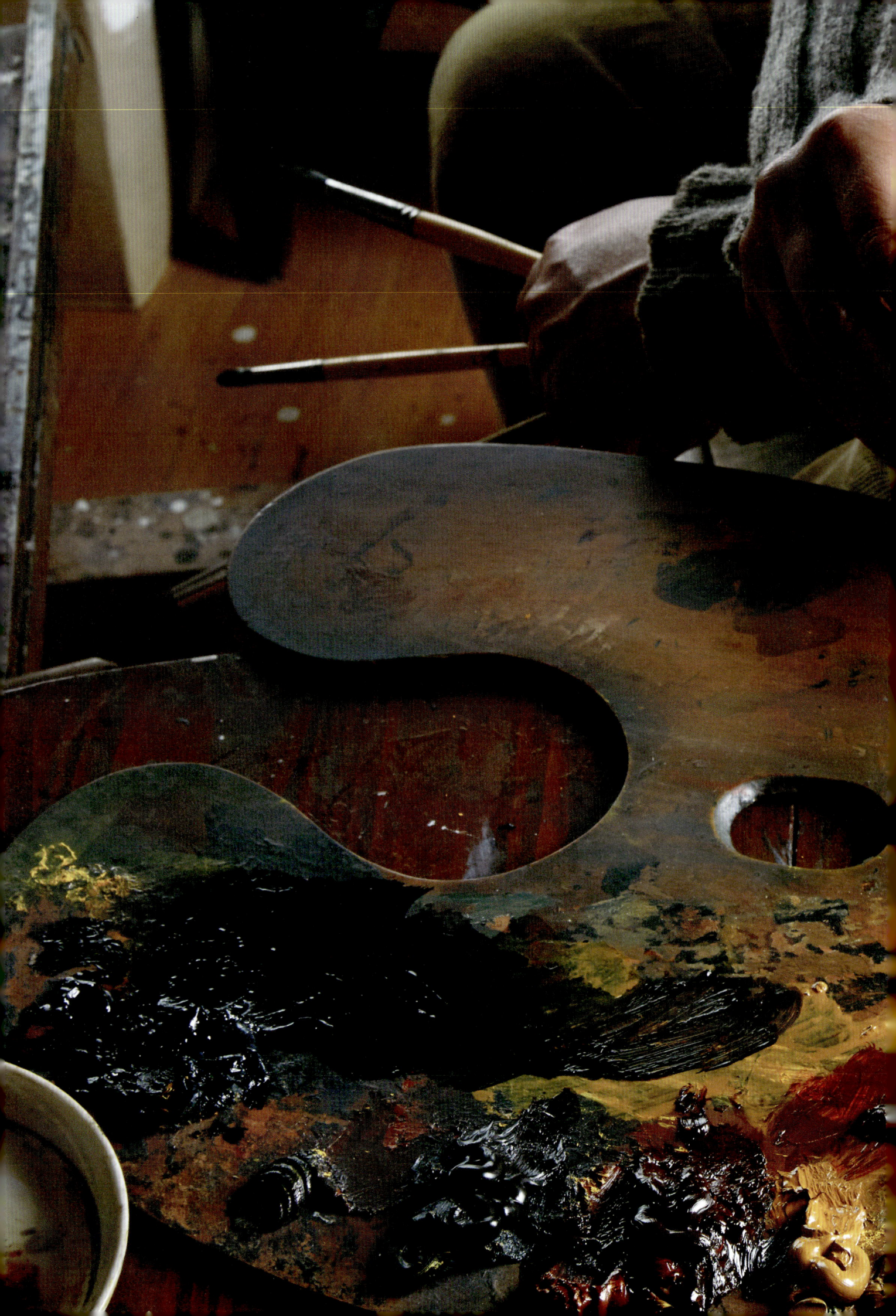

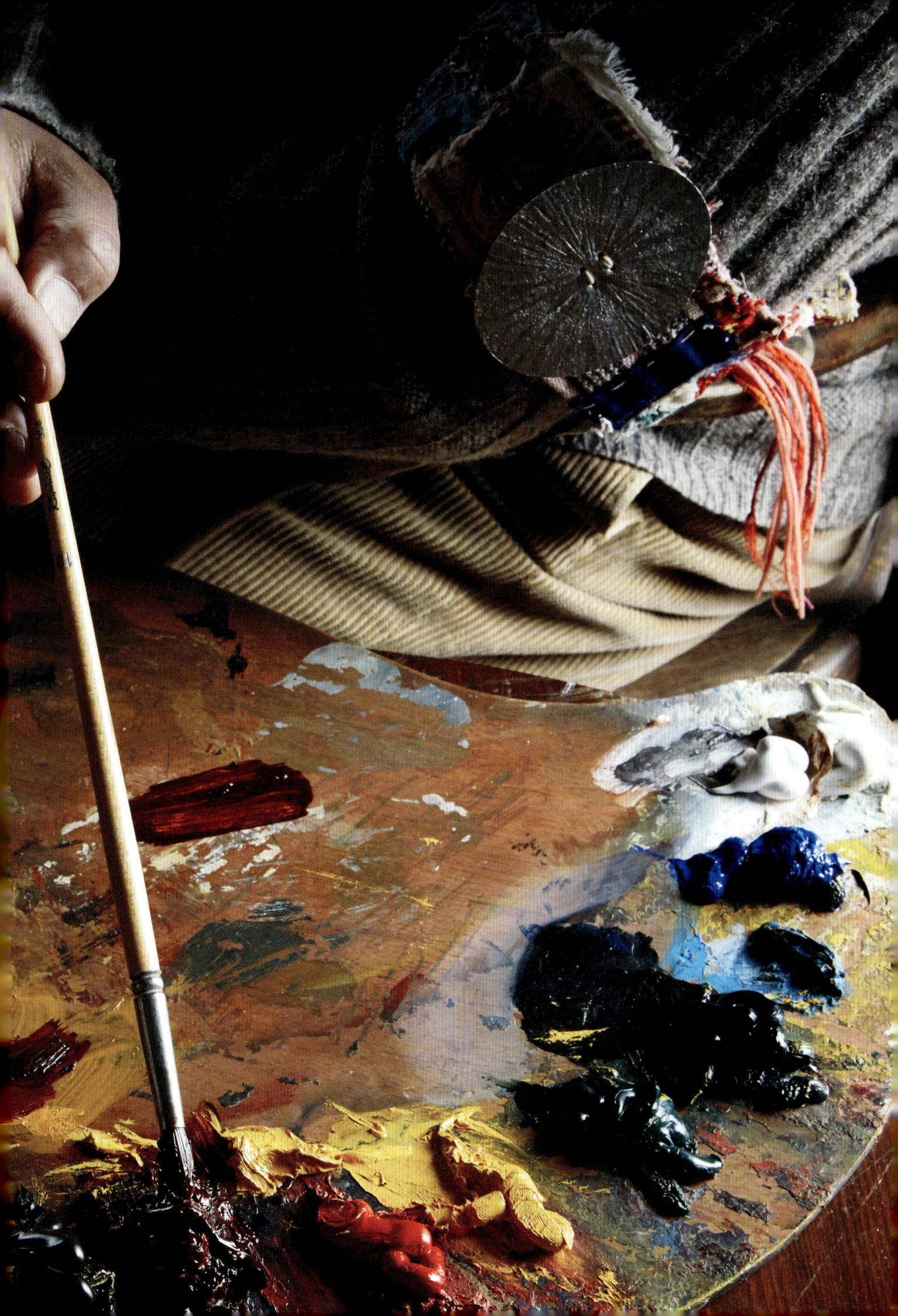

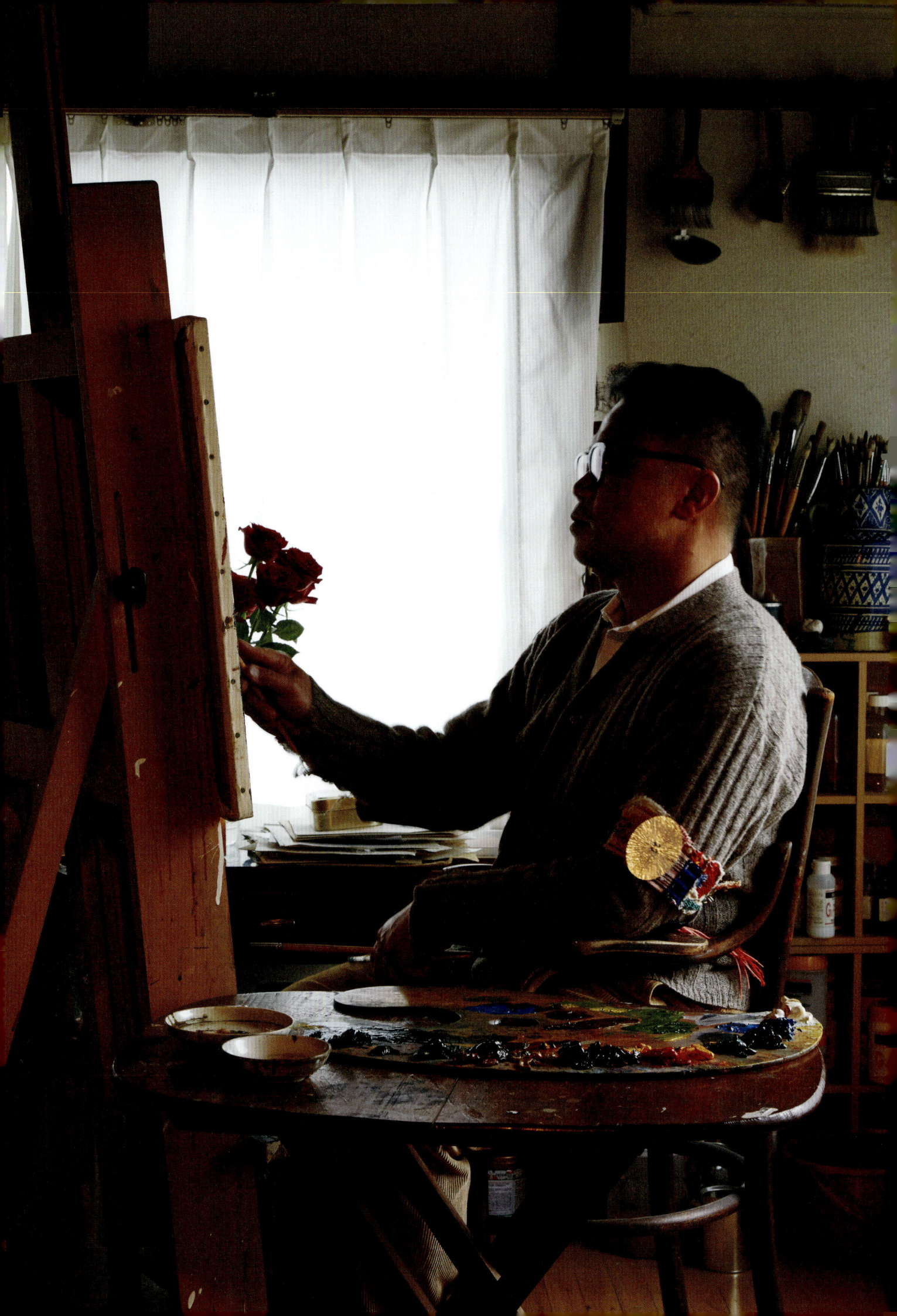

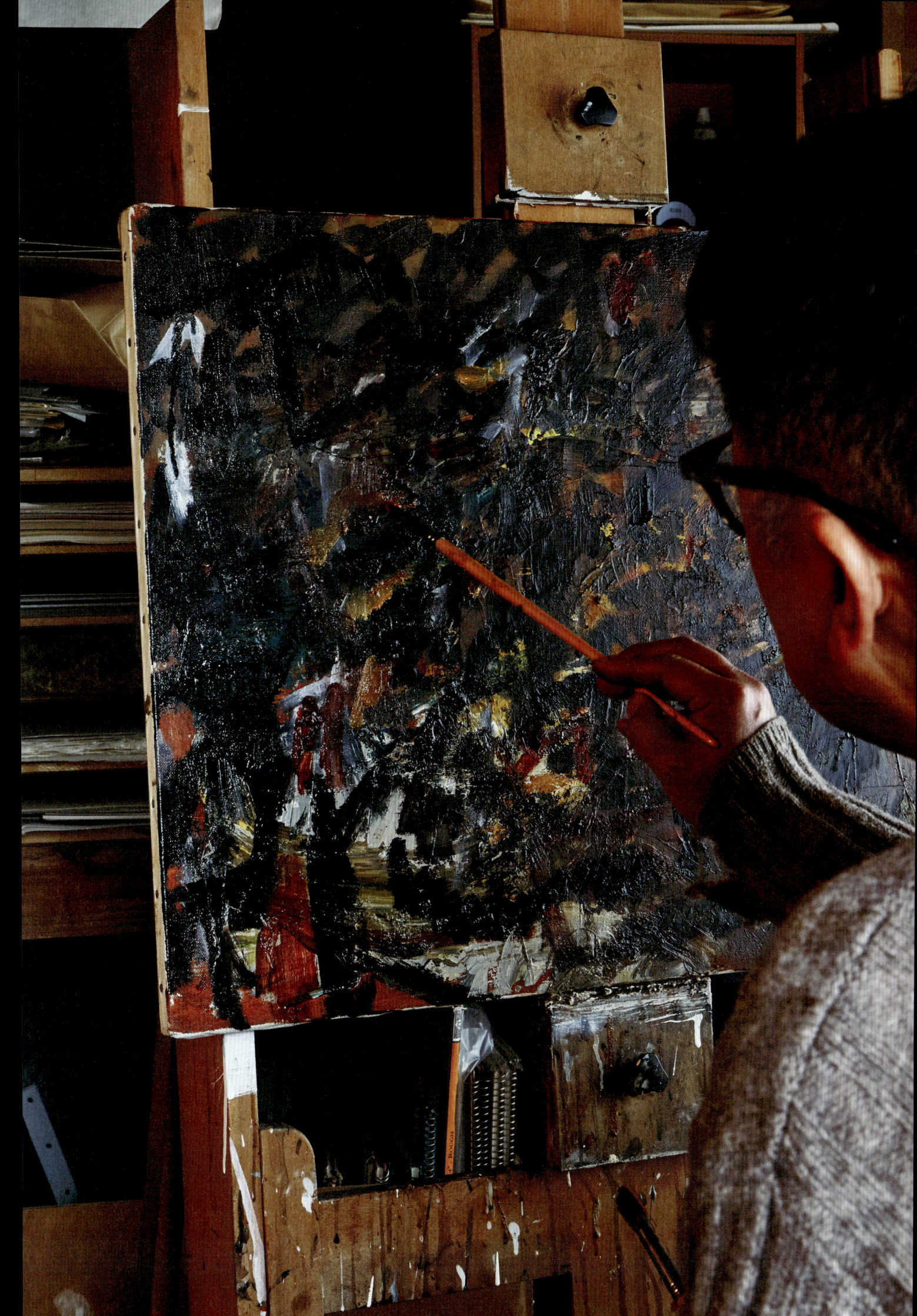

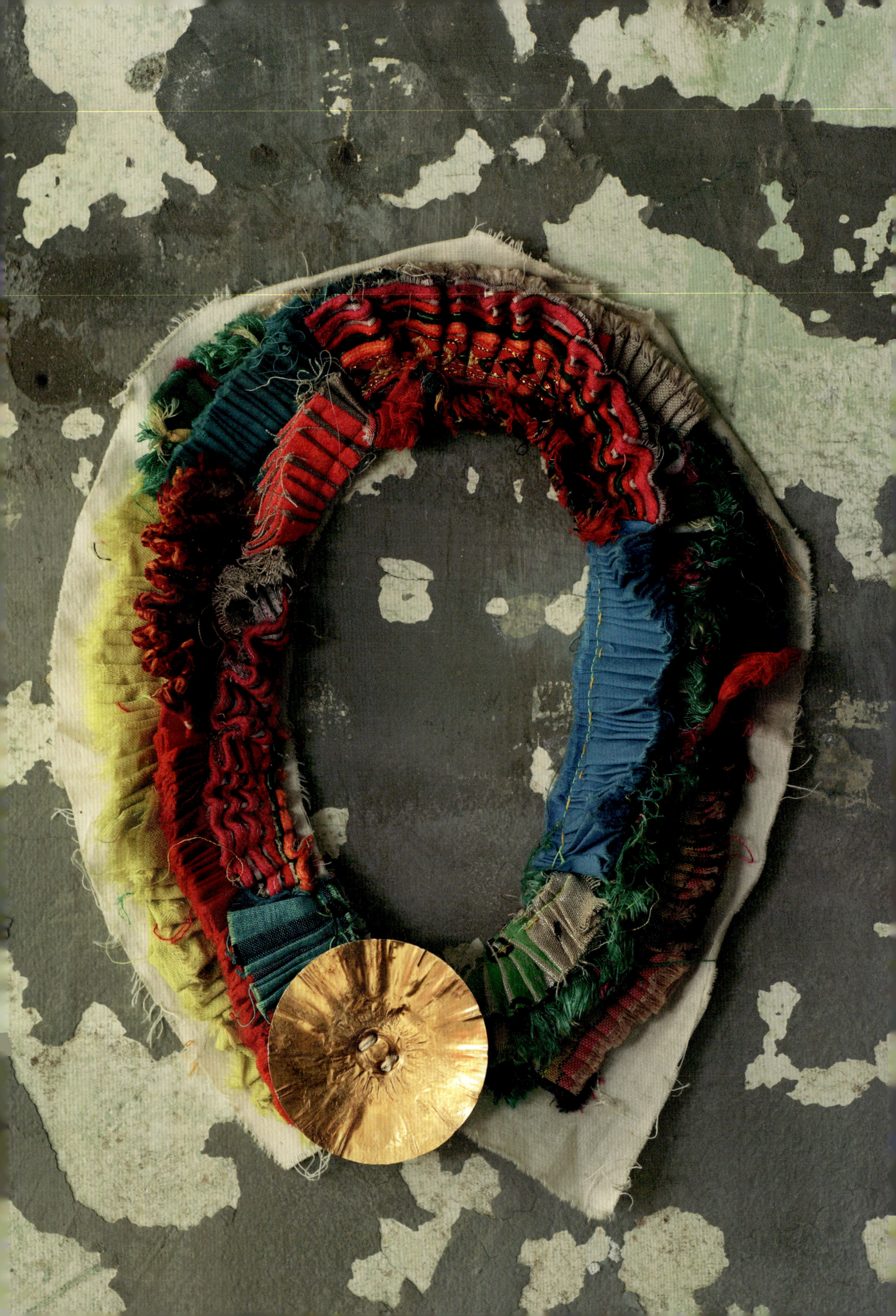

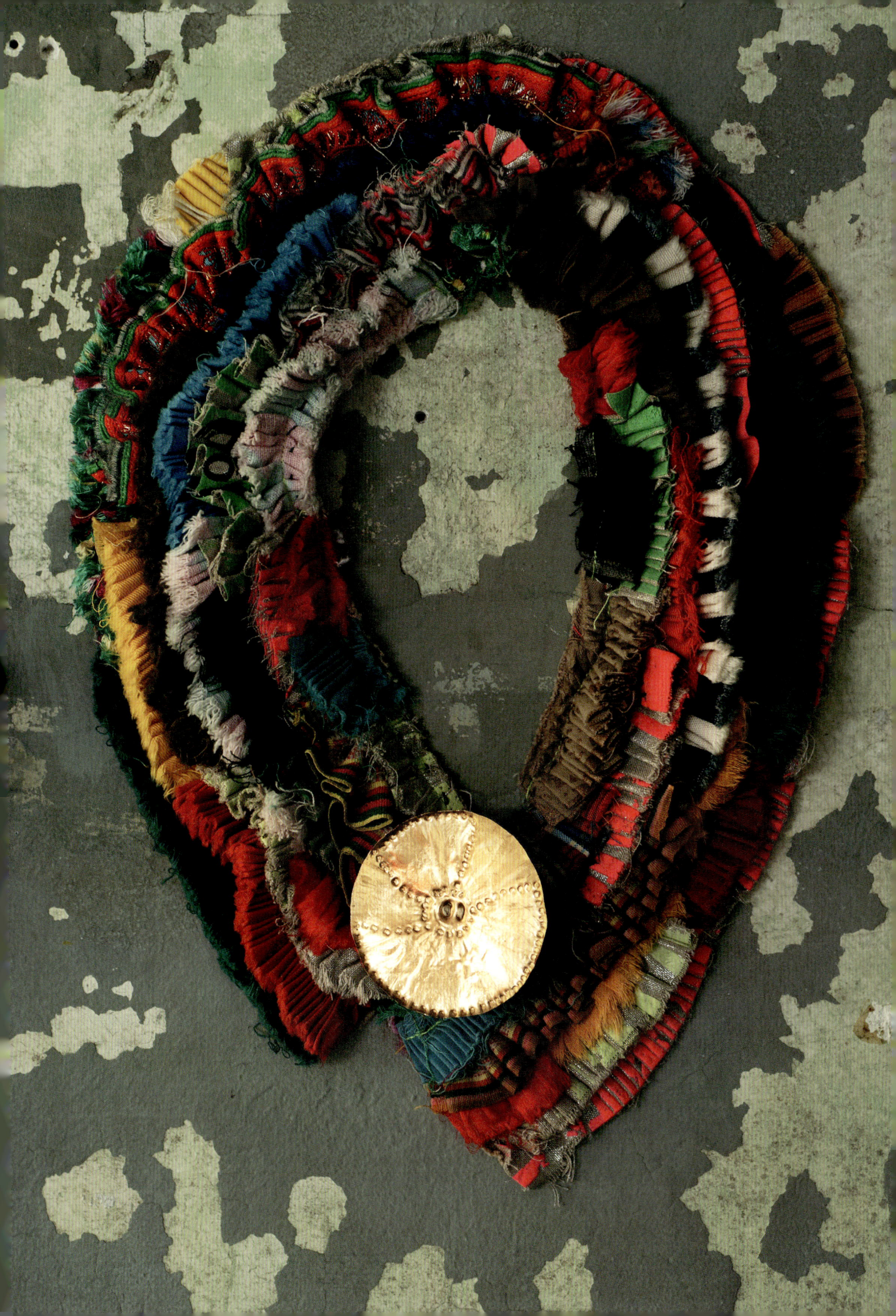

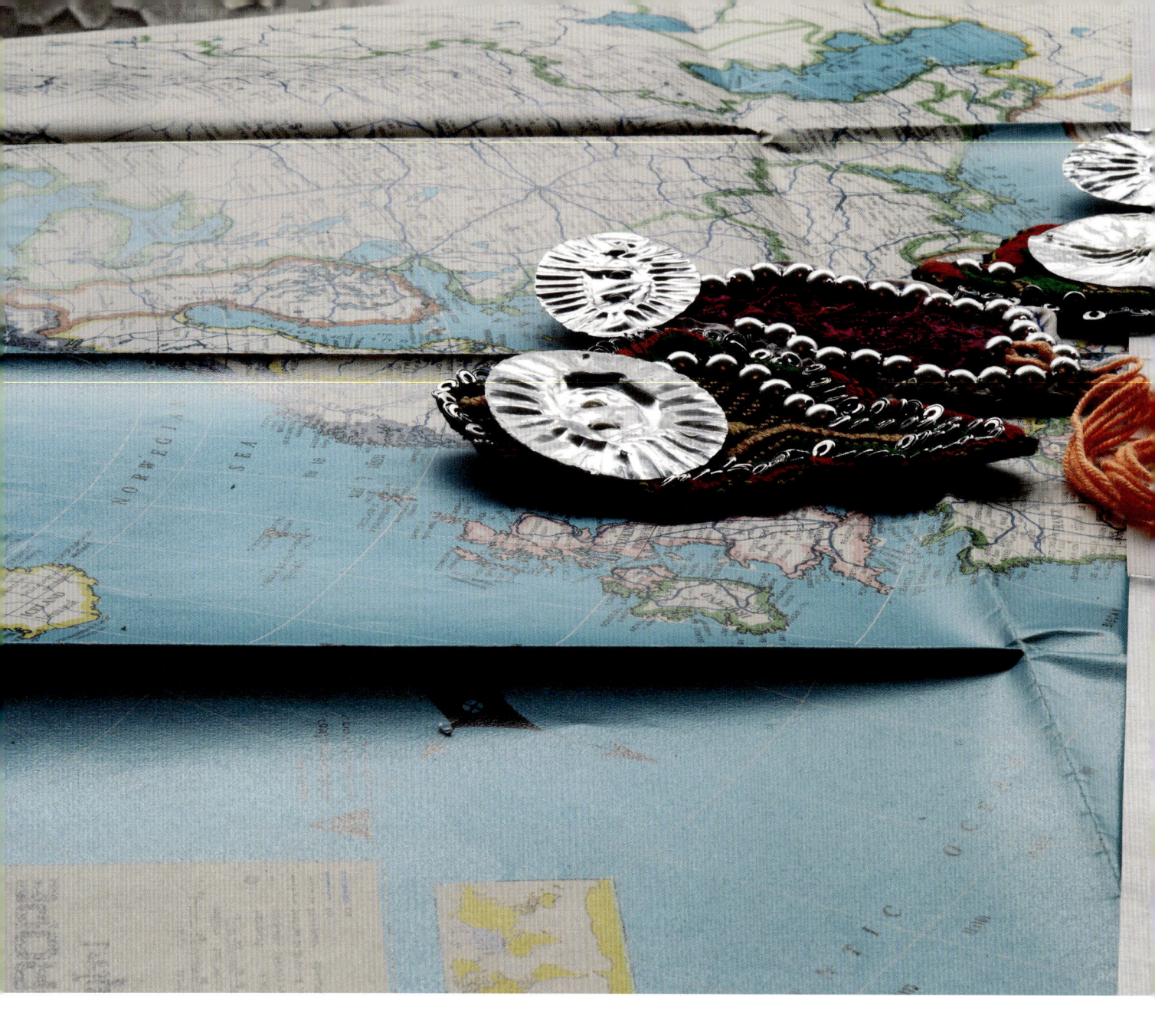

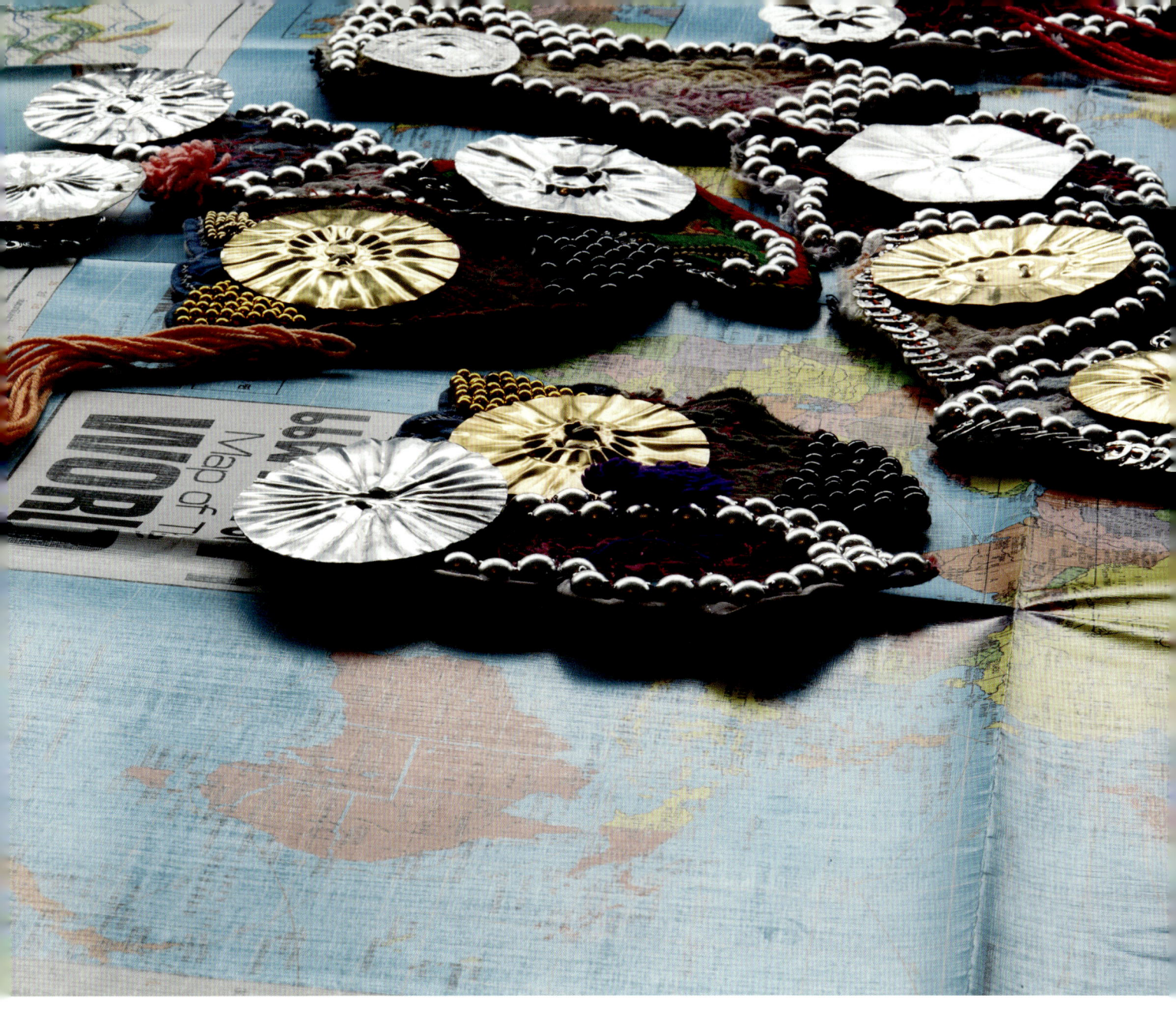

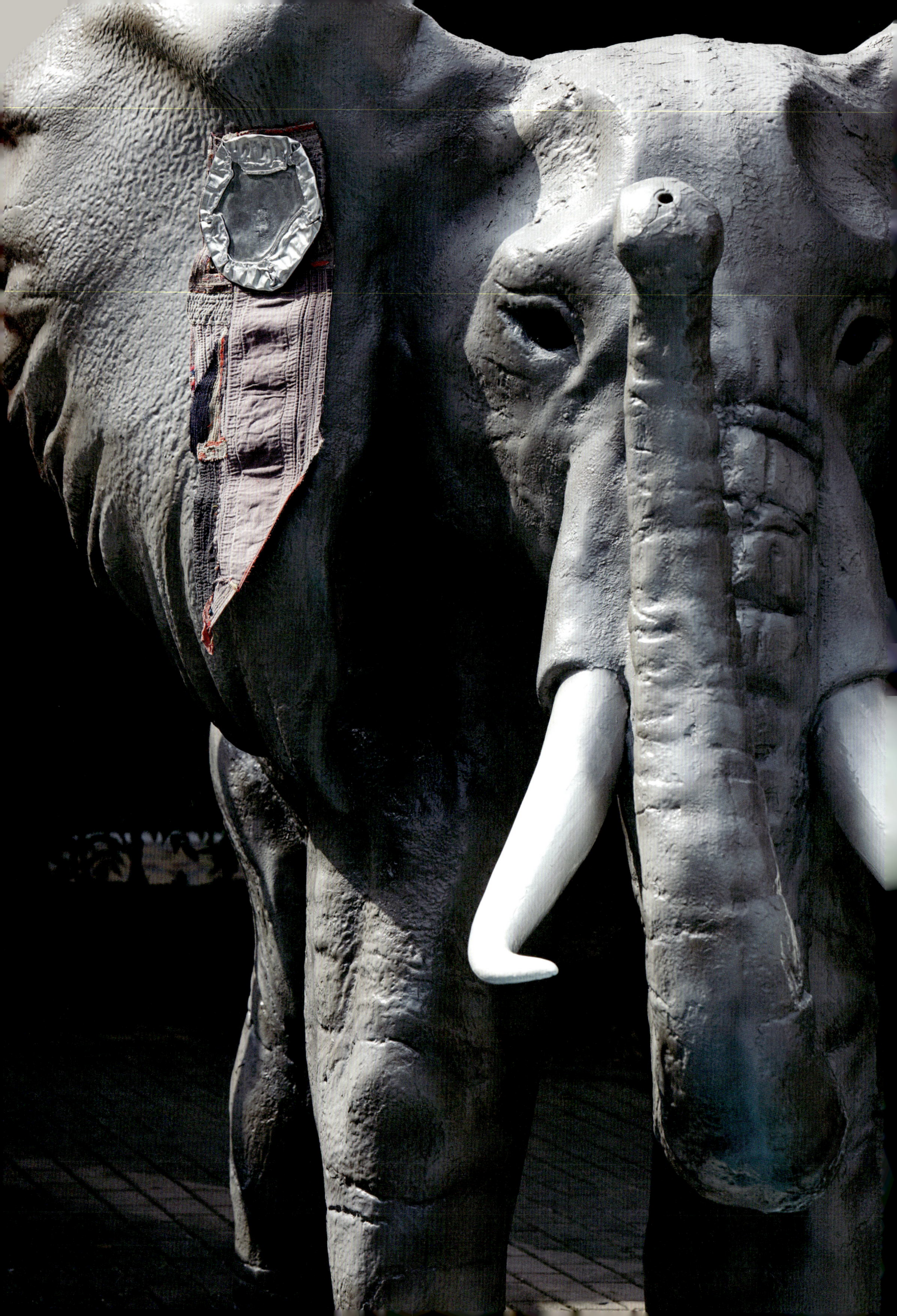

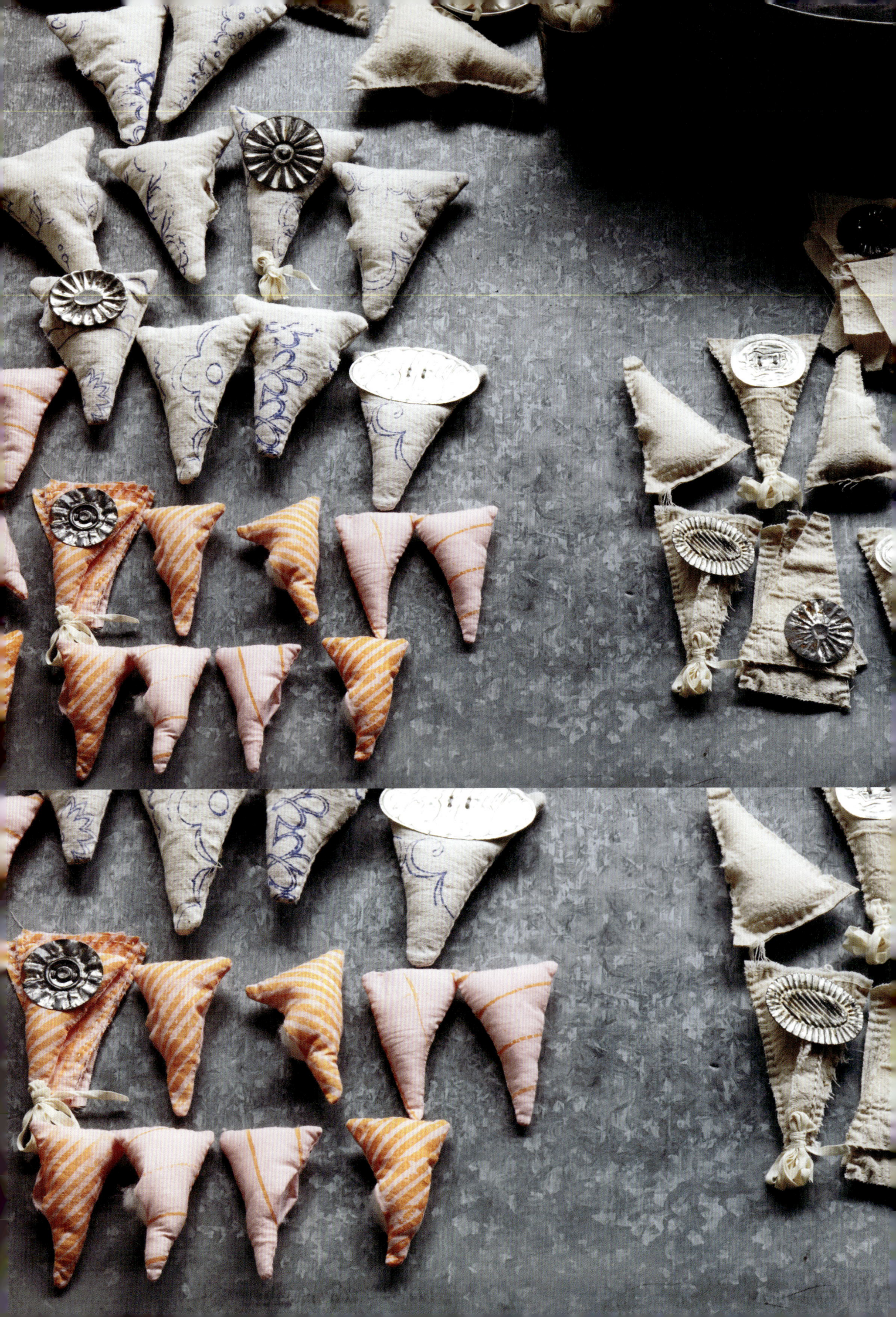

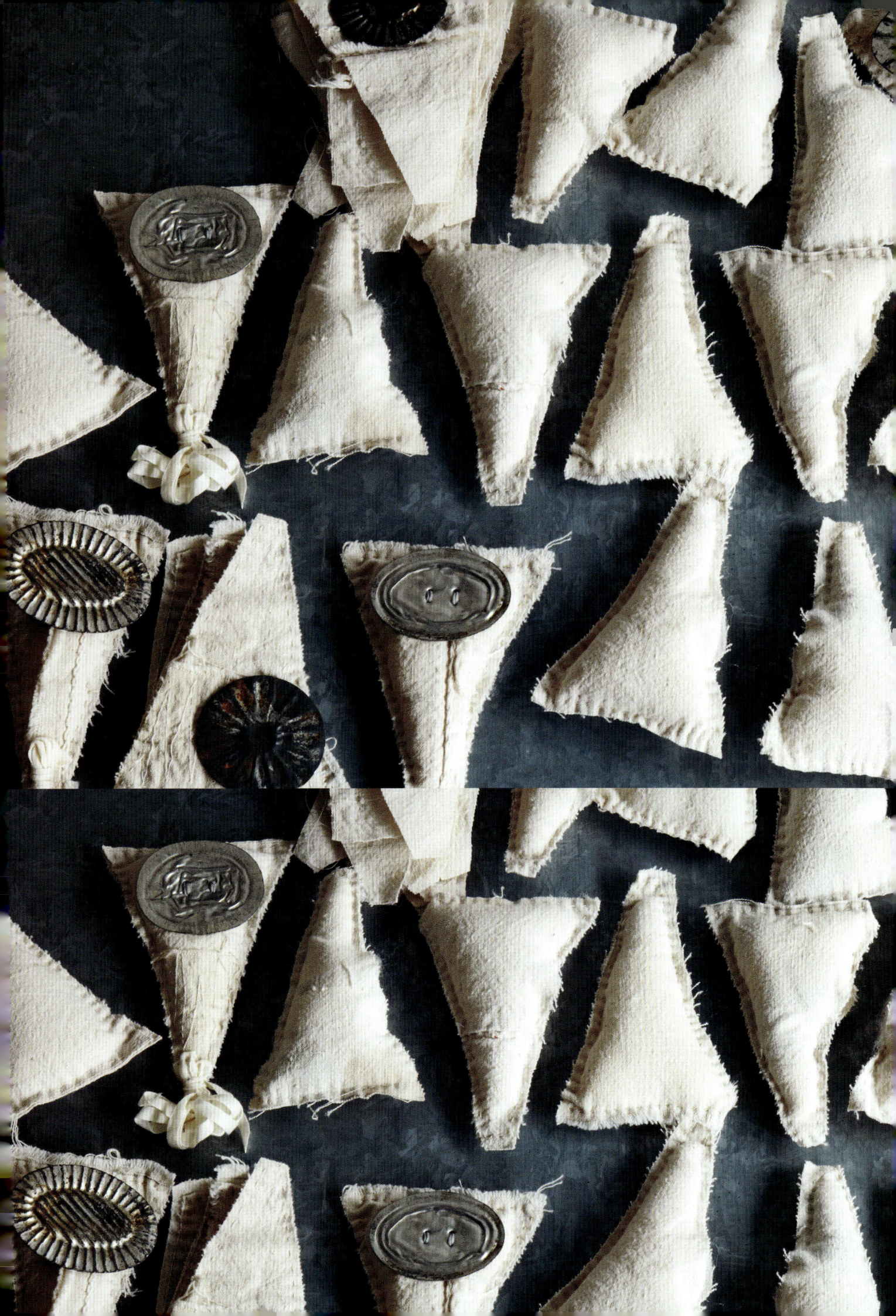

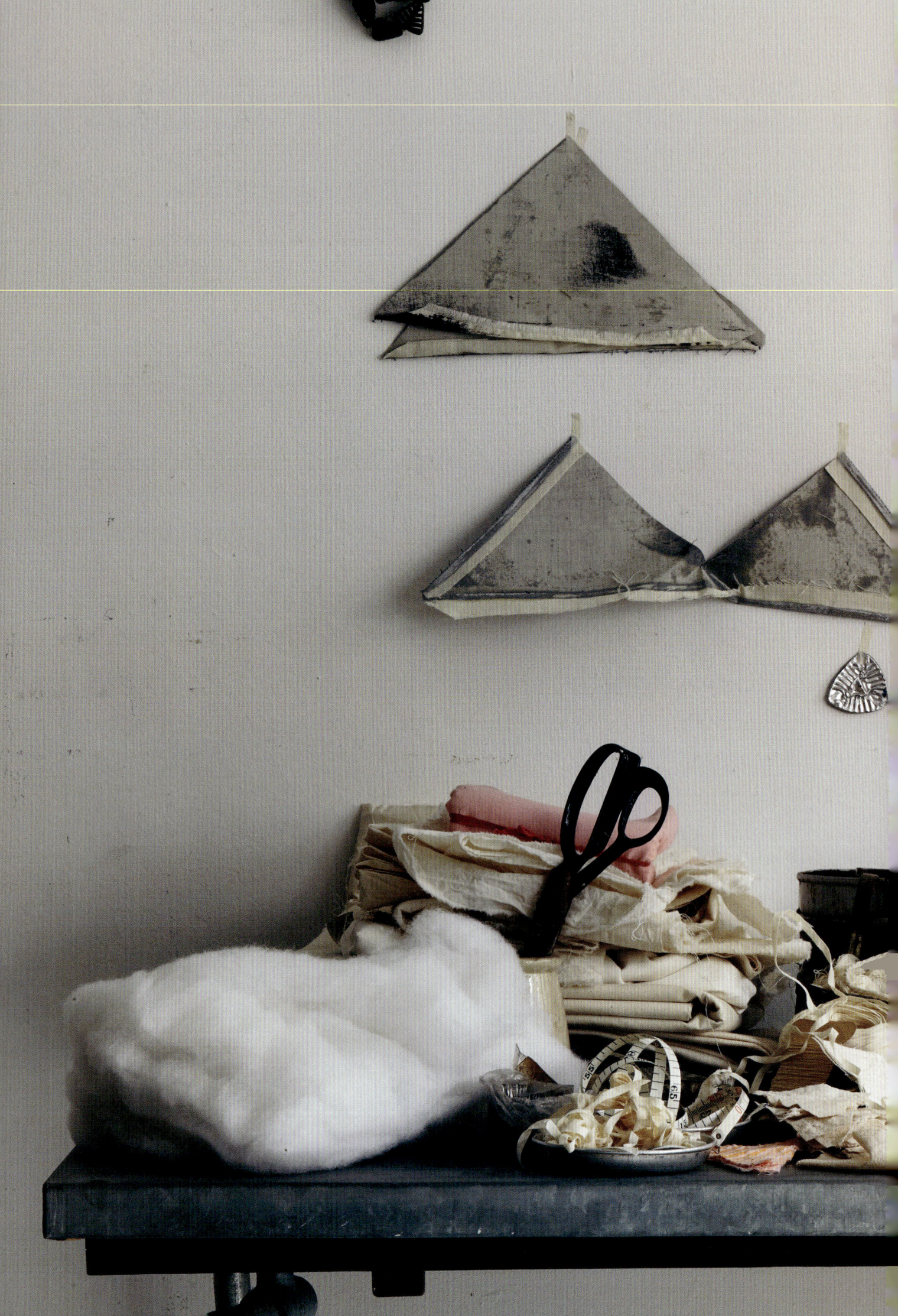

カンカンバッチのこと。

　旅先で集めた金属製の菓子型を、叩きつぶして平らにし、それに布や革の飾りをつけて勲章に見立てたバッチ。sunui結成当初から、素材や形を変えながらもずっと作り続けているアイテム。

　その第1号は、突然誕生した。とある昼下がり、アトリエの軒先で陽子がアルミ製の菓子型を木槌で叩きはじめた。中国で見つけてきたとびきりに安っぽいやつだ。鍛冶屋のような音を吉祥寺の住宅街に響かせながら、迷いなく叩きつぶしている。とても、初めてやってみたという行為には思えない。古代人が、生活に必要な道具を目的を持って制作しているかのようだった。
　音が止んだので覗き込んでみると、そこにあったのは容器としての機能を失った1枚の丸い金属。陽子にはそれが勲章に見えた。恭子が作った布飾りを縫い合わせて「カンカンバッチ」の原型が出来上がった。
　すぐ横で突然誕生した"ニュー素材"を面白がって、4人はそれぞれ動き出す。隣のアレンジを模作して、晴奈が別の素材で試してみる。麻子は量産体制に入り、ひたすら金属を叩く。4人が集まらないと生まれ得ないカタチ。今までいくつカンカンバッチをつくったかは分からないけれど、ひとつとして同じものはない。

　「なぜ菓子型をつぶそうと思ったの？」と、陽子に尋ねてみても、「なんとなく」としか答えは返ってこない。そもそも理由などないのだ。発想が生まれた経緯を言葉で説明することはできない。でも、それこそがsunuiのものづくりなのだと思う。仕上がってみるまで、何が出来上がるかさえも分からないのだ。
　4人で仕事を始めて12年が経つ。「カンカンバッチ」はsunuiの根っこ。ここに載っているバッチのほとんどは、本のための作りおろしだ。いつもの制作と大きく違った点は、タイトルをつけることから始めたこと。それから、素材を選んで、縫いつなぎ、ひとつずつ作品を仕上げていった。言葉（タイトル）の持つ雰囲気や色をイメージすると、いつもとは違う素材合わせが自然と浮かび、見慣れているはずのアトリエの素材置き場も新鮮に見えた。

　諸国を歩いて集めてきたさまざまな素材には、すべてにストーリーがあり、どれのどこを見ても何かにつながっている。つながっていく。
　旅する「素縫い」の勲章を、楽しんでいただけたらうれしいです。

sunuiは何をするかを決めずにはじまった。

文=片平晴奈

彼氏にフラれた。会社仕事にガムシャラだったころのことだ。喪失感を抱えたまま、終電帰りが続く日々。私このまま30になるのか……、と残業しながら考えていた。同僚たちは帰路につき、ポツンとひとり残ったある日、3人の笑顔がすっと降ってきた。今しかできないことがあるかもしれない。天使が舞い降りるようなシーンだった。

私たちは美術大学の同級生として出会った。毎日一緒にいるような仲良し4人組ではなかったが、大学2年生の春休みに、たまたま4人でタイ、ラオスへ3週間の旅をした。

面白いと思って立ち止まる店、少ない小遣いで買うもの、おいしそうだなと思う屋台、写真を撮りたくなる景色、観光スポットに興味がないこと、あっちの宿はアリだけどここはムリという生理的な感覚。いろんなことが一致していて、強烈に記憶に残った旅だった。旅から数年経ってもその感覚がずっと残っていて、この4人で何かがしたいと思った。

企画書というのか、ラブレターというのか、4人で何かやってみないかと熱い内容の手紙をしたため、3人に渡した。「ひとりではできないことも、4人ならできる。自分の生活費は自分で稼ぎながら、まずは3年やってみない？」。活動の具体案があったわけではないのに、3人はすぐに同意してくれた。

私たちはひとまず旅に出た。旅で買い付けてきた布やビーズや金属のカケラを組み合わせ、バッグやバッチ、アクセサリーやキーホルダーなどをつくって、展示会で販売した。そんなことを積み重ねるうちに、活動の範囲は自然と広がっていった。アクセサリーやバッチといった小さなものから、テントやラグ、舞台美術という大きなものにまで。

そのステージは、客席が360度取り囲む特殊な形だった。アーティスト本人からの注文は、夏祭りのような空間、ステージの後方には控えのミュージシャンが座っていられるスペースがあって、後ろ側のお客さんも楽しめるステージ。そんな感じだったと思う。作っている曲やアルバムのできる経緯、今気になっていることなどを

聞きながら雑談をして、後は頼んだ、という感じ。
　恭子が「お祭り」というキーワードを基に、アルバムタイトル曲のイメージに合う写真をたくさんピックアップしてきた。光の点在の仕方やメキシコの祭壇の色使い、アマゾンの鳥。新しい仕事に取り掛かるとき、とっかかりは恭子がつくり出すことが多い。sunuiのアイデアマンだ。そこに陽子が、アフリカのファッション写真を追加した。sunuiの中に共通のイメージがつくられていく。
　アクセサリーやバッチであれば、この時点でそれぞれ制作に突き進むが、ステージはそうはいかない。舞台監督や照明さんなど、たくさんのスタッフが関わる仕事である。恭子や陽子がつぶやいたイメージやアイデアを、麻子がスケッチに起こし、それを私が図面にしてスタッフの皆さんに伝える。全体のイメージ、電飾の位置やピッチ、造作物の受け渡しや予算の話。調整項目は多岐に渡る。

　舞台監督からOKが出ると、私たちはジョイフル本田（大型のホームセンター）とIKEAに行った。それは、素材集めの旅に出るのと同じ行為。
　ジョイフル本田は私たちにとって、素材のテーマパークだ。都心のホームセンターとは桁違いの品揃えに興奮する。恭子と陽子は真っ先にキャスター売り場へ向かった。サイズひとつとっても、通常のものからタイヤのように大きなものまである。2人は、大小さまざまなキャスターをつけたテーブルや台をたくさん作りたいね、と話している。
　その話を横で聞いていた麻子がもう誰かに電話をかけている。金属作家の友人だ。自分たちで手に負えないものをつくる時、まずは彼に相談する。その場でスケジュール確認を済ませている。sunuiの「やりたい」を具体化するための麻子のサポート力は、のんびりした本人の印象とは相反して、とても機敏だ。
　IKEAでは安くて、素材になりそうなものを探す。目当てがあるわけではなく勘だけが頼りだ。結局大量の造花とゴザ、アウトレットコーナーにあった藤で編まれた椅子、スツール、ガラスの器などを買った。
　造花は分解してバラバラに。バラバラになった花びらは組み直し、ポンポンのように束ねて、紐に結んでいく。ゴザにもそのポンポンを植えつけていく。藤の椅子にも植えつける。文字を形どった板や木の椅子を、スプレーで塗装する。スツールには、柄の入った革を紐で縛りつける。
　ステージデザインという仕事においても、sunuiの造作は細かい。後ろにいるお客さんに当然そのすべては見えない。それでもひとつひとつの手仕事が広いステージの密度を上げ、その中で演奏するミュージシャンが盛り上がってくれれば、それは観客に届く。
　陽子がトピアリーを置きたいと言いはじめる。植物で鹿やキリンを形作った植物園や公園にあるようなやつ。しかし、予想以上にレンタル料が高かった。陽子が言い出すことはsunuiのスパイス。陽子のアイデアとユーモアがものづくりに厚みを持たせてくれる。何とか実現したいと調べ回り、これならいけるか、というものを選んで舞台監督に提案したが、結局却下されてしまった。やむを得ず、ワンちゃん型の大きなプラスチックの植木鉢の写真を見せ「これではどうだろうか？」と陽子に提案する。仕方なく納得してくれた。植木鉢にはなってしまったが、犬型のアクセントはステージを無国籍にした。

　私のプレゼンテーション先は、時に2カ所になる。それはクライアントとsunui。新しい仕事の打ち合わせの後、アトリエに戻って内容を説明すると、3人に「違うんじゃない？」と言われることもしばしば。「ええっ…」と絶句することもある。当初はリーダー役だったが、今では娘たちの尻に敷かれたお父さんのような存在だ。年齢を重ね、より濃くなった個性をまとめることなんてできないし、まとまらなくていいと思っている。

sunui制作現場日記。　　　文＝根岸麻子

トラネコボンボンのなっちゃん（料理人）とsunuiとで行う展示会が迫ってきた。タイトルは「あつまれ！ぼくらの！サマージャンボリー」。恭子は柿渋染めの作家としても出展するので、アトリエはいつにも増して慌ただしい。

2015年7月6日、搬入まで3日。
　朝、なでしこ決勝戦。表参道で晴奈と待ち合わせて、アパレルのショールームへ。依頼されたカッティングシートのロゴを、ガラス一面に貼る。終えて、代々木八幡の「天や」にて、野菜天と小天丼のお昼ごはん。マッシュルーム天が入っていた。アトリエに戻ると、恭子シェフは夜ごはんのカレーの仕込み。大量のパセリが鍋に投入される。別の仕事のサンプルが届く。デザインしたライブTシャツ。少し甘くなりすぎた。プリント屋さんに相談して、かすれた黒ではなく、ベタ黒で色を指定し直し、再サンプルをお願いする。
　10個分裁断してあった、展示会用のかばんのベースを縫う。夕食は、カレー（パセリ、カッテージチーズも入ってより異国）、コールスロー、ニンジンたまご（チヂミ風）、セロリ（これも異国の味付け）。
　ポーチのデザインを陽子に相談する。ひとまずひとつ作ってみるが、端の処理がうまくいかない。試行錯誤していると、陽子が引手用のチャームをつくっていた。合わせてみると、きもちよく色が入った。仕様が落ち着いたのは23時すぎ。没頭している間にチャームは量産されていて、驚く。ファスナーの数も足りそう。力まかせの1作目はほどいて、もう一度仕上げ直す。チャームをつけると、ファスナーは色があるより白の方がいいかも、ということに。薄いグレーとか。

7月7日、搬入まで2日。
　朝、晴奈と、sunuiと仕事とお金と未来の話。を始めてみたものの、すぐにあさっての話題に。コーヒーと、昨日買ったフレンチトーストの残りを食べる。晴奈はトルティーヤみたいなものを食べていた。ヘルシーらしい。
　恭子の柿渋染めかばん用に注文した紐がまだ届かない。念のため「ユニディ」や「Jマート」に在庫を確認する。ベストな太さ、規格のものがあったのは「しまちゅう」だった。晴奈は、冊子の仕事のイラストまとめや確認など、別件のデスクワークを進める。電話がよく鳴る。「babaco」（陽子が立ち上げたブランド）の問い合わせなどもあり、アトリエにオフィス感がある日。恭子は柿渋染めかばんの持ち手の考察。「リュックにも出来ます」の仕様になるそうで、新しい。展示会用のTシャツベースを注文する。
　陽子と、革とパンチカーペットにシルクスクリーンプリント。無心になり、刷りすぎる。その素材で、陽子がペナントをつくり出す。アウトドア感のある色のバランスで、ジャンボリーのイメージにも合う。晴奈は出来上がったピアスの仕様を確認し、量産体制に入る。模倣犯。「技術がいるな」と口にしながらも、さくさくとつくる。
　恭子はピアスの準備。包みボタンの芯に布を入れてつぶしたアルミのパーツに、短く切った平紐をリボンの勲章のように合わせる。革のキーホルダー制作を、陽子から引き継ぐ。「つなぎの部分をブータンの紐にしたらどうか」と陽子が言い、縞テープを見立てはじめる。ジャンボリー感がぐっと濃くなる。お昼はアトリエでパスタだったので、夜ごはんはお蕎麦屋さんに行く。
　戻ってきて再び作業。陽子がバッグにつけるエンブレム風ワッペンをつくる。カットラインを、ピンキングばさみか、ふつうのはさみか迷うも、ピンキングの方がワッペン感があるのでは、と一致。Tシャツに添えるパッチにするようカットする。夜も遅くなり、糸切りの音がうるさいので、ミシンを終える。革のキーホルダーを3個縫ったら、右手が赤くなった。水がしみる。陽子は紐を結びすぎて、両手に絆創膏。片づけもしたくない。ゴミだけまとめて今日は終わりにしようと思ったのだけれど、つい洗ったり、しまったり、整えたりして、ぐったりが増す。明日はできることからやろう。ナスカンを買うのはあとまわし。買い物は落ち着いてから。ワークショップの準備は金曜日にできる。搬入とTシャツも手分けして。整えよう。

7月8日、搬入前日。
　朝、歯医者へ。次の予約は約1カ月先。覚えていら

れるか心配。

　昨日発注した無地Tシャツが届く。素早く応えていただいたのに、お礼を欠いてしまう。ポーチの仕上げと昨日の続きを進める。陽子はオレンジバッグにワッペンを縫いつける。アトリエの2台のミシンはフル稼働。4人でがっつりと作業の日。晴奈がバッグの持ち手の裁断を進める。ルーラーカッター使いは任せようと思う。

　日没まで、音の出る作業に集中する。うまく流れる。友人が来て、しばし休憩。なでしこの話、ヘアスタイル、ユニフォームと転じてイナバウアーの話まで。搬入直前になると、作業のパス回しが早くなる。途中くだらない話をしつつも、手と頭が動く。

　晴奈の体が放熱していて、皆に暑がられる。手に油がつくからと、ポテトチップスをお箸でつまんで食べるのが流行る。笑いが混ざりながら、制作は進む。明日の搬入フォーメーションとTシャツとバッチ、会場の演出についての話。サマージャンボリーらしい装飾について、改めて検証。夕食は、アウトドア感満載。カレーピラフ（お米をバターで炒めて、先日のパセリカレーを合わせて炊いた）チーズ卵のせ・ウインナー添え、ニンジンとキャベツのサラダ。買い物にも外食にも出ない。デザートにはプリンがあるから、大丈夫。

　22時すぎ、音を出す作業終了。その後、陽子はTシャツ用のバッチのピンをつけ、私は革を縫い、晴奈はバッチ、恭子はピアスの仕上げ。明日は、朝からペアピアスのもう片方、ピンバッチ、勲章用の金物など、つぶし作業が山積みなことが判明。

7月9日、搬入と設営。
　アトリエに9時集合。着くなりラジオをかけ、手を動かす。時々ミスチルの話、浜ちゃんの話。イメージしていた作品点数は、どうにか仕上げた。

　11時半過ぎ、車が到着。あわてて展示の支度。晴奈、恭子は値札やタグなどをつけ、商品を整える。残っていたプリント布を、急遽フラッグに仕立てる。1m四方の布を4枚接ぎ、4つ角にハトメを施す。陽子は、そのフラッグの角にあしらうポンポンタッセルを4個つくった。装飾に使う黄色い木など、大物を迷いなく運び出す。陽子はアトリエに残り、3人で会場へ搬入に向かう。45分で到着。荷下ろしをして、2人は搬入作業。私はアトリエへ戻る。道中に、出版社と進行中のフィンランド本のスケジュールについて電話で話す。今週はお互い動かず、来週相談することに。

　予定通り15時近くに戻ると、アトリエは片づき、Tシャツ用のバッチも出来上がっていた。手刷りのTシャツは、図案ごとに振り分け、プリントの色は刷りながら考えることにした。1案1色につき1、2枚しか刷らないので、惜しまれますね、と言いつつ、どんどん刷る。アウトドアな気持ちで、ジャンボリーな色で。

　19時過ぎ、搬入を終えた2人がアトリエに戻る。今日仕上がらなかった作品の、残りの作業を進める。恭子の柿渋染めかばんと、大量のワークショップの荷物を運ぶために、明日も車で向かうことに。片づけもままならず、終電で帰る。

7月10日、会場準備、展示会初日。
　アトリエを8時過ぎに出発。恭子がお財布を忘れたことに気づき、家を経由して行く。今日の湿度は100％らしい。

　9時に会場入り。なっちゃんもたくさんの食器や食材とともに到着。恭子が「ジャンボリーの歌」を歌い出すが、皆知らず。YouTubeで探し出し、歌いながら会場の準備。それぞれ選んだペナントをピンでエプロンにつけて、サマージャンボリーのスタッフバッチにする。

AKO HAKO
AJASCAJAS

砂埃を舞い上げて走る。　　　文＝冨沢恭子

　映画「MAD MAX 怒りのデス・ロード」を7回観た。すべて劇場でだ。映画好きの知人に「これが劇場で観られる時代に生きていることが幸せ」とまで言わせるその作品を、一応観ておこうかなくらいの気持ちでの1回目。冒頭からエンディングまで、あまりの出来事に口が開いたまま上映が終わった。スクリーンに映るすべてのものに対しての制作側の熱というか、しつこさを強く感じた。映画館を出て居酒屋で乾杯をした頃には、すでにもう一度観たくなっている自分がいた。その夜から、私の脳内はじわじわとMAD熱に侵されていったのだった。

　そもそも、30年前に公開された同シリーズは一度も観たことがない。追っかけで観ようと思っているうちに、最新作を続けて7回観てしまった。やめられない。観るたびに新しい発見があることに喜びを感じ、気づくと完全にハマっていた。こんなにも熱を上げて、細部を変態のように見つめ直している自分が可笑しくもあった。

　何より目が離せなかったのは、登場する部族それぞれのマシン、衣装、ヘアメイク。表面だけではなく、その生活様式やしぐさも含ませた緻密な描写は、とても2、3回では把握しきれない。「把握欲」というものがこんなにあるとは、自分でも本当に驚いた。一緒に行った仲間が、あそこには気づいたか、あいつはどんな表情だった、などと私が知らない情報を居酒屋アフタートークで話しているのを聞くと、その足で確かめに行きたい衝動にかられる。もはやMADフリークだ。なんと言われてもいいから、あのシーンで人食い男爵が着ているシャツのカフスボタンを確かめに行きたい！　ほんの2秒間のシーンについて、私たちは何時間でも話していられる。

　2回目以降、おそらく私は、映画を作った人たちを想像しながら、その見えない手元を注意深く見ていたのだ。自分自身のものづくりに重ねていたのかもしれない。自分がつくったものがどんな場所にあったら楽しんでもらえるか、どんな人が身につけたら面白いか、そんな想像も果てしなく膨らんでいった。

　美術に映る手仕事の跡。この映画は、そのどこを切り取っても偽りの素材がない。核戦争後の荒廃した世界を表現する、布、金属、革などの素材。鑑賞5回目にもなるとそのかすかな工夫の違いや、ほころびを直した手縫いのステッチなど、まだ誰も気がついていないような手跡を探すようになった。月夜の砂丘のシーン、暗いのでほとんど詳細は見えないが、女たちがくるまっている布が何とも美しい。革製の手提げ鞄には、大切に使い込まれた風合いが染み込み、存在感が浮かび上がる。薄暗がりの織物の毛羽立ちひとつ見逃したくないのだ。何か見つけるたび、製作者たちが心から楽しんで取り組んでいたように思えて、私のこの映画に対する敬意は積み重なっていくばかりだった。

　sunuiとMADを比較する必要は全くないが、新たな素材を手にして、思い描く質感にたどり着くための実験をしている時、変質や変容を凝視したり、それらの素材合わせの妙を追求する姿勢においては、（少なくとも私は）努めてしつこく探求することにしている。イメージした素材がアトリエの素材棚になかったら、即席でダンボール製の織り機をつくって、小さな織物を織る。もしもアトリエに機織り機があったなら、よほどスマートな織物が織れたとは思うが、便利・不便利、自由・不自由、私は不のつく方を試してみたい。

　そうして織りあがった世にもいびつな織物が、私には「鉄馬の女たち」と呼ばれるアマゾネス集団が乗るバイクにくくられていた、遊牧民情緒に満ちた荷物袋に見え、あの日焼けと埃にまみれた砂漠を想った。そして、そのいびつな手織りの布を、さらに柿渋で染めてみると、今度はオフロードバイクで走り散らすイワオニ族のヘアスタイルにしか見えなかった。一見、いわゆるドレッドヘアのようなその髪型も、よくよく見ると、さまざまな素材の布を裂いたものがヘルメットから無数にぶら下がっている。その質感は、私が毎日のように目にしている柿渋染めのハギレにそっくりだ。というように、その頃の私の目は、完全な「MAD目」になっていた。（「古代の縦縞」バッチの制作中の話です）

そんな調子で日々を過ごしていると、制作にも大きく影響してくるものだ。アトリエの机の向かい側で無心にカンカンバッチをつくっているメンバーの姿を見ると、乾いた荒野を爆走する大隊長フュリオサに見えてくる。その後ろには、砂埃を巻き上げてウォー・タンクが走っている。黙々と手元に集中し、職人の目になっている顔はとても勇ましく、格好いい。本人はおそらく想像もしていないだろう。嫌われると嫌なので言葉にはしない。けれどそれは、私自身にも新たなアイデアの種を植えつけ、次なる名場面へ向かうエンジンをかけてくれるのだ。

　手でものをつくることを仕事にして12年目。突然訪れたこのMAD熱はなかなか冷めない。もう一度映画館に足を運ぶことも心に決めている。しつこい風合いを、負けじとしつこく眺める。それを自分なりに手元に反映させ、見たこともない複雑で楽しげなシーンをつくり出したいと思う。人を驚かせ、楽しくさせ、それを手にした人が幸せな気持ちになってくれるものを届けたい。そしてこれからも果てなく続くsunuiデスロードを、4人並んで爆走していきたい。

　もしこの仕事にアカデミー賞があるのなら、いつか獲ってみたいな、と思う。

About medal badges

With the use of hammer and needles, an aluminum mold, once found and collected during an easygoing journey, is uniquely transformed into a medal badge. Through years, sunui has been dressing the beaten down aluminum molds with various fabrics and leather pieces to create what is considered as its landmark item: "a medal badge"

Interestingly, however, this medal badge did not come to birth with intentions. Rather, simply following the afflatus of the each individual, different inspirations of the sunui members mutually supported and lead to the unexpected creation of this item.

One day in the afternoon, out of sudden, Yoko started hammering the aluminum mold which the members had found in neighboring country. The very intense and focused hammering easily sheared the aluminum mold's function as a container; simultaneously, the flattened aluminum mold seemingly presented the new existence value which Yoko saw as: "the medal badge." In little time, Kyoko's fabric decorations were sawn together to turn out a prototype. Asako was immediately captivated by the idea of hammering, and Haruna's trials and experiments together opened and broadened the potentials for the application of various and different materials.

Since then, the mixture of different energies, inspirations and perspectives of the members have become the source for sunui's audacious adventures in creation. Likewise, each and every medal badge created has been truly unique and original, and each badge is one of a kind.

It has been twelve years since the members had launched sunui as the creation base. The journey of sunui is exemplified by the medal badges presented in this book; each and every material used to create the medal badges embodies the stories which sunui had travelled through.

With continuing gratefulness, it is our sheer pleasure to present the medal badges; our stories; and our journeys.

Index

金属の作業
model=角文平
photo=長野陽一

カンカン素材
photo=上山知代子

アロハアパートメント
photo=齋藤圭吾

白黒アフリカ
photo=齋藤圭吾

カラフルアフリカ
model=Patience Momo Afotey
photo=齋藤圭吾

素縫い
photo=上山知代子

アンデスのたてがみ
photo=齋藤圭吾

絵描きの腕章
model=牧野伊三夫
photo=長野陽一

虹の襟
location=ヒトト
photo=大沼ショージ

大陸のパズル
photo=上山知代子

象のブローチ
location=越前堀児童公園
photo=上山知代子

三角の練習
photo=上山知代子

駆け落ちエスキモー
photo=長野陽一

Made in Hawaii
model=James F. Etherton
　　　Emiko Etherton
photo=齋藤圭吾

リボンマン
location=OH GOUT
photo=齋藤圭吾

ほろ酔い黄色
location=HACO BAR
photo=長野陽一

古代の縦縞
model＝山城ミカ
location＝カワウソ
painting＝髙瀬きぼりお
photo＝大沼ショージ

庭師のコレクション
model＝風間曜
photo＝上山知代子

謎の民芸品
location＝西洋民芸の店
　　　　　グランピエ 青山店
photo＝大沼ショージ

羊飼いのピンク
model＝小林和人
location＝Roundabout
photo＝大沼ショージ

紋とフチ
model＝浅野千里
photo＝大沼ショージ

HAKO Cajas
photo＝上山知代子

Rolling Spring
photo＝上山知代子

レザーカンカンバッチ
location＝ヒトト
photo＝大沼ショージ

SAFARI PARQUE
photo＝上山知代子

TAKE ME TO THE SEA
photo＝上山知代子

インディゴスタッフ
model＝つるやももこ
photo＝齋藤圭吾

水玉ロック
model＝畑俊行（太陽バンド）
photo＝齋藤圭吾

祭壇ポイント
photo＝齋藤圭吾

空想王子
model＝サイトヲヒデユキ
location＝書肆サイコロ
styling＝中西なちお（トラネコボンボン）
photo＝長野陽一

カモフラテリーヌ
location＝Roundabout
photo＝大沼ショージ

初代カンカンバッチ
photo＝齋藤圭吾

sunui / 素縫い

片平晴奈 白石陽子 冨沢恭子 根岸麻子の４人で２００４年より活動。
武蔵野美術大学工芸工業デザイン学科（インテリア、木工、テキスタイル、金工専攻）卒業。

旅で得たものを素材にバッグやアクセサリーを制作し各地で展示会を開催。グラフィック、ウェブ、ディスプレイデザインなど幅広く活動。
ハナレグミ、クラムボン、おおはた雄一などのミュージシャンのCDアートワークやグッズ、ステージデザインも手がける。
「カンカンバッチ」は、２０１０年ほぼ日作品大賞にて大賞受賞。
小さなものも大きな空間も、手触りのあるものづくりを心がけている。

冨沢は柿渋染め作家としても活動。定期的に開催する個展にて展示販売を行う。
白石は２０１５年よりインナーウェアブランド「babaco」をスタートさせた。

Launched in 2004 by Haruna Katahira, Yoko Shiraishi, Kyoko Tomizawa, and Asako Negishi.
Four members graduated from the Department of Industrial, Interior, and Craft Design in Musashino Art University.

Sunui first earned its publicity with its outstanding handwork created with treasures found and collected through the member's journey around the world. In addition, its noteworthy roles can also be seen in various fields such as graphic, web and display designs.

With having warm and distinctive sense of texture as its core elements, sunui had gained attention from musicians too.
Furthermore, its renowned "medal badge" had won the grand prize from HOBO NIKKAN ITOI SHINBUN in 2010.

Kyoko Tomizawa is a persimmon tannin dyeing artist; she conducts exhibitions on periodic basis.

Yoko Shiraishi launched her socks and innerwear brand "babaco" in 2015.

www.sunui.jp
www.sunui.jp/tomizawakyoko
www.babaco.jp

554972

4

OSMOSE
INSP. 2008
MITC-FUME

OSMOSE
INSP. 2013
MITC-FUME

Special Thanks
　　　赤澤かおり
　　　神谷圭介
　　　清水田綾子
　　　白石邦広
　　　永積崇
　　　中西義明
　　　原田郁子
　　　ほぼ日刊イトイ新聞
　　　みぃぐる
　　　friends and families！

棚ブックス 01
カンカンバッチ

2016年5月20日　初版第1刷発行

著　者　sunui
発行者　川崎隆生
発行所　西日本新聞社
　　　　〒810-8721 福岡市中央区天神1-4-1
　　　　tel 092-711-5523　fax 092-711-8120
印　刷　シナノパブリッシングプレス

作品制作　sunui
撮　影　上山知代子　大沼ショージ　齋藤圭吾　長野陽一
編　集　つるやももこ　末崎光裕
デザイン　有山達也

©sunui / Nishinippon Shimbun
2016 Printed in Japan
ISBN978-4-8167-0919-7 C0071

定価はカバーに表示してあります。
落丁本・乱丁本は送料当社負担でお取り替えいたします。小社宛にお送りください。
本書の無断転写、転載、データ配信は著作権法上での例外を除き、禁じられています。
西日本新聞社オンラインブックストア
http://www.nnp-books.com/